민족의상 I

오귀스트 라시네

이지은 옮김

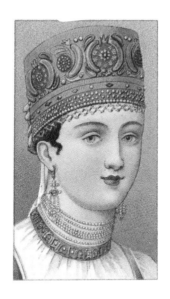

AK TRIVIA SPECIAL

AK Trivia Book에 대하여

Trivia[trɪvɪə] :
명사. ≪때로 단수취급≫하찮은[사소한]일(trifles);잡동사니 정보, 잡학적(雜學的) 지식.

사전적 정의에 따르면 트리비아(Trivia)란 잡동사니 정보나 잡학적(雜學的)인 지식을 말합니다. 역사와 전통을 자랑하는 트래키(Trekkie) 등, 흔히 오타쿠라는 통칭으로 불리는 이들을 중심으로 생산 · 소비되는 서브 컬처적 지식이 그 대표적인 예라고 할 수 있습니다. 어느 시대든 서브 컬처는 문화의 획일화를 방지하고 좀 더 나아가서는 활력을 불어넣는 작용을 해왔습니다. 컨텐츠야말로 가히 모든 것을 지배한다고 할 만한 21세기에 와서는 두말할 여지가 없겠지요.
AK TRIVIA BOOK은 방대한 정보와 지식을 주제별로 집대성한 백과사전입니다. 주류 문화와 지식보다는, 우리가 놓치기 쉬우면서도 호기심을 불러 일으키는 주제에 무게를 두고 있습니다.

　　하나의 주제가 한 권으로 완결되는 간결함(Simple)
　　한눈에 이해되는 풍부한 도해 자료(Clear)
　　전문가의 신뢰할 만한 내용(Reliablity)

AK TRIVIA BOOK은 교양과 지식은 물론 다양한 분야의 창작자들에게 아이디어와 자료적인 면에서 많은 영감을 제공할 것입니다. 더 나아가 자신의 세계관이 확장되면서 지구촌에서 일어나는 온갖 현상을 바라보는 인식의 틀이 한껏 넓어지는 짜릿한 지적 만족을 맛볼 수 있을 것입니다.
AK TRIVIA BOOK은 여러분의 호기심을 풀어주는 좋은 벗, 여러분만의 창작 비밀 노트에 도움이 되는 등대지기가 되고자 합니다. 언제나 독자 여러분들의 취미생활을 응원합니다.

서문

이 책은 19세기 프랑스의 유명한 디자이너 오귀스트 라시네가 1877년부터 1888년까지 발행했던 『복식사(LE COSTUME HISTORIQUE)』 전 6권 가운데 민족의상을 다룬 부분을 바탕으로 제작되었다.

당시는 복식사에 대한 연구가 활발하여 아름답고 뛰어난 책이 줄지어 등장했는데, 그중에서도 『복식사』에 실린 자료가 가장 아름답고 풍부하다고 알려져 있다.

실린 자료들이 정점에 오른 석판 인쇄 기술 덕분에 금은을 포함한 다양한 색상으로 인쇄되어 매우 화려하며 기품 넘치는 우아한 용모와 자태를 보여주고 있으므로 인쇄된 책들 중에 가장 아름답다고 손꼽힌 것은 당연한 일이다.

이렇듯 매우 호화로운 책이기 때문에 오늘날에는 소장은 물론 한 번 보는 기회를 잡기도 무척 어려워져 버렸다.

『복식사』는 총 여섯 권으로 구성되어 있는데, 제1권에는 2권부터 이어지는 각 도록의 주요 특징이 되는 제작 의도를 모아 설명하고, 도판 500점의 요약된 내용과 복장 어휘집, 옷의 형태와 착용법 등을 실었다. 2권부터 6권까지는 도판이 각 100점씩 수록되어 있다. 도판마다 해설이 곁들여져 있으며, 500점의

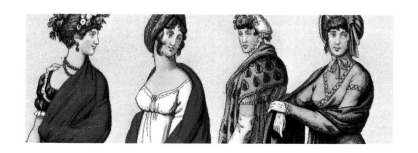

도판 중에 300점은 컬러, 나머지 200점은 검정과 세피아 2도로 인쇄되어 있다.

500점의 도판은 내용에 따라 아래와 같이 네 부분으로 나뉜다.

제1부… 이집트, 아시리아, 헤브라이, 프리기아, 페르시아, 파르티아 등, 그
　　　리스, 에트루리아, 그레코로만, 로마, 켈트, 슬라브, 독일.
제2부… 오세아니아-오스트레일리아, 파푸아, 말라야, 폴리네시아 등. 아
　　　프리카-흑인, 기니, 수단, 반투족, 호텐토트족 등. 아메리카-이
　　　누이트족. 아시아-중국, 일본, 인도, 인도차이나, 투르키스탄, 시
　　　리아 등.
제3부… 비잔틴, 아비시니아 등. 유럽-5세기부터 19세기까지.
제4부… 유럽의 민족의상.

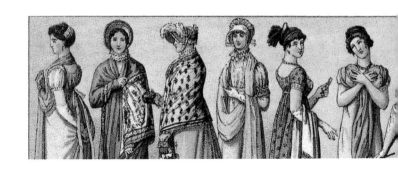

※ 이 책은 원저 제4부 절반의 내용 및 2부와 3부의 일부 내용으로 구성하였다.

※ 이 책은 일본 마루사(マ―ル社)가 1976년 발간한 『세계의 복식 1 · 민족의상』을 바탕으로, 마루사 편집부가 도판의 상당 부분에 간단한 설명만을 붙여 정리한 것이다.

※ 이 책에 사용된 용어 · 지명 등의 표기는 원저의 프랑스어 발음을 따랐다. 영토 구분이나 나라 이름은 19세기 후반 당시를 기준으로 한다.

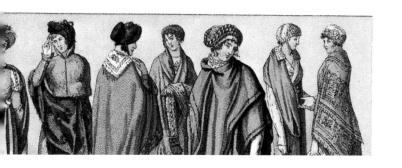

목차

민족의상 I

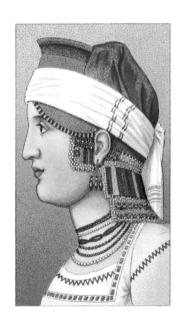

프랑스 ── 브르타뉴 지방의 머리쓰개

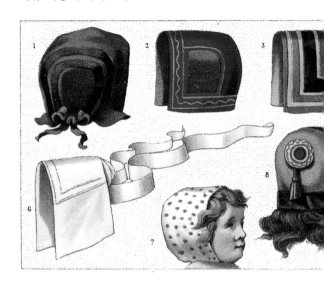

아이용 쓰개 「카브르」

남아와 여아 모두 카브르이라고 불리는 작은 보닛(여자나 아이들이 쓰는 모자의 일종으로, 턱 밑에 끈을 매게 되어 있다—역주)을 썼다. 남자아이도 6~7세가 될 때까지 드레스를 입었기 때문에 카브르에 붙이는 작은 술 장식으로 여자아이와 구별했다.

여성용 쓰개 「비구덴」

피니스테르 주 퐁라베 지방에서는 「비구덴(Bigouden)」이라고 불리는 머리쓰개가 가장 대표적인데 한랭사나 면으로 만들며 결혼 여부에 따라 형태가 달라진다.

그림 1 · 2 · 7 · 8 ─ 여아용 카브르.

그림 3 · 10 · 11 ─ 남아용 카브르.

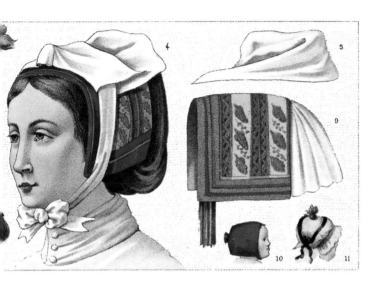

그림 4 – 견사로 자수를 입힌 「세르테트(serre-tête)」라는 두건 위에 턱 끈이 달린 한랭사 비구덴을 쓰고 있다.

그림 5 – 면 소재의 비구덴. 턱 끈은 따로 분리되어 있다.

그림 6 – 면으로 만든 쿠아프(coiffe, 주로 여성들이 쓰던 머리쓰개-역주).

그림 9 – 쿠아프와 세르테트가 하나로 연결된 보닛.

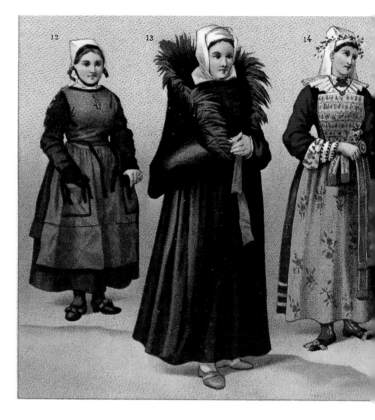

사블레돌론 지방의 여성복

　이 지방 복장의 뛰어난 특징은 다양한 형태의 머리쓰개이다. 그중에서도 머리카락을 고부라지게 만든 듯한 모양의 「카브리올레」라는 쿠아프(그림 16)가 특히 우아하다. 또 바츠 지방의 여성은 아이를 낳은 출산부의 축성식에서 입는 「반텔」이라는 망토(그림 13)를 상반신에 걸친다. 미망인은 여름에도 반텔을 걸치는데 이 망토가 상복을 의미한다.

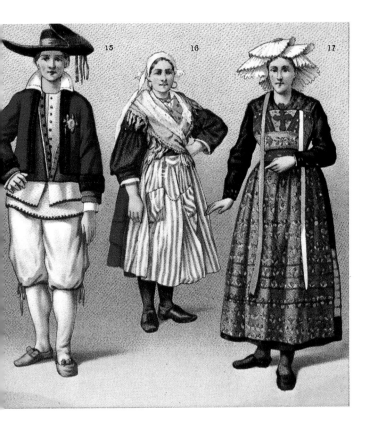

그림 12 - 사블레돌론 지방의 농가 여성.

그림 13 - 바츠 지역에서 입는 출산 후 임부의 축성식용 의상.

그림 14 · 15 - 세레의 결혼의상.

그림 16 - 사블레돌론 지방 어촌 여성의 일요일 복장.

그림 17 - 사부아 산악 지방의 신부 의상.

프랑스 —— 19세기 · 브르타뉴 지방의 민족의상

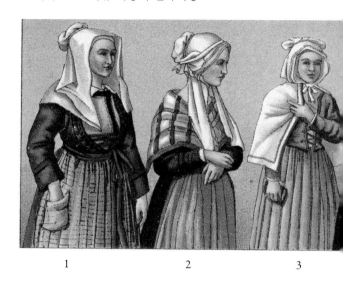

<div align="center">1 2 3</div>

그림 1 - 바날레크의 여성.

그림 2 - 모르비앙 주 로리앙 군 로크마리아케르의 여성.

그림 3 - 모를레군 일 데 바츠의 젊은 여성. 턱 밑에 끈을 묶는 보닛 형태의 두
건, 겉에 입은 작은 외투, 끈으로 고정하는 조끼 등을 보면 마치 15
세기 인물처럼 보인다.

그림 4 · 6 - 캥페를레 지역 퐁라베의 여성.

그림 5 - 캥페를레 지역 드와르누네의 여성. 퐁라베의 의상과 비슷해 보이지
만 주름진 옷깃과 슈미즈에 주름이 장식된 부분에 차이가 있다. 소
맷마루가 약간 부풀어 있으며, 길이가 긴 머리쓰개는 15세기 에냉
(hennin, 15세기 전반부터 후반에 걸쳐 후기 고딕기에 유행한 첨탑형의 여성용

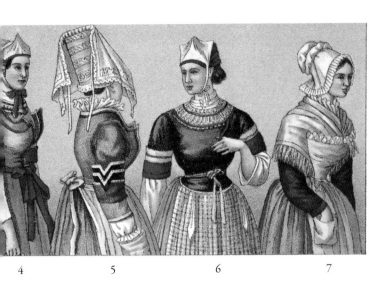

| 4 | 5 | 6 | 7 |

모자–역주)이 되살아난 것이다.

그림 7 – 샤톨랭 지역 플루다니엘의 여성. 윗부분이 길게 연장된 머리쓰개는 15세기 머리쓰개의 일반적인 특징을 여전히 지니고 있다. 슈미즈의 주름 잡힌 목둘레, 앞치마의 가슴 부분, 속에 숄 형태로 교차하여 받쳐 입은 프린지 달린 피슈(fichu, 여성용 삼각형 숄–역주)와 그 사이의 둥근 주름 장식 등은 16세기의 의상과 똑같다.

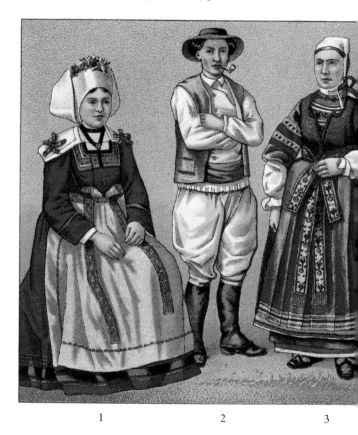

1 2 3

그림 1 - 캥페를레 근교의 신부.

그림 2 - 캥페를레 지역 바날레크의 남성.

그림 3 - 캥페를레 지역 퐁라베의 여성.

그림 4 - 샤톨랭 군 생고아제크의 남성. 조끼에 두 줄로 놋쇠 단추가 달려 있

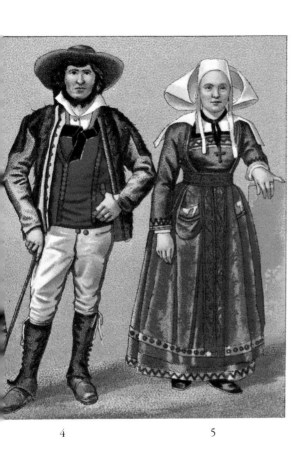

4 5

어 오른쪽이나 왼쪽 어느 쪽으로도 채울 수 있다. 겉옷의 소매 상단
은 13 · 14세기에 입었던 오크턴이나 가나슈(Ganache, 두 종류 모두 넉
넉한 품에 짧은 소매가 달린 코트로 갑옷 위에 걸치던 겉옷처럼 생김)의 짧은
소매를 본떠 만들고 부분적으로 모피를 덮었다.

그림 5 - 캥페를레 지역 무르간 여성.

프랑스 —— 브르타뉴 지방의 민속 의상

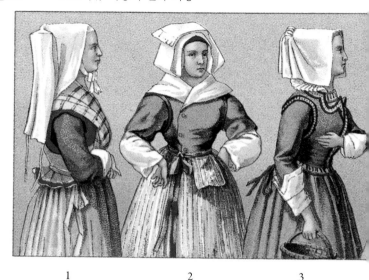

1 2 3

그림 1 – 플루가스텔 둘라스 지역(브르타뉴 반도 제일 끝에 있는 항구도시 브레스트)
　　　　의 농가 여성. 「카자칸」이라는 늘어지는 부위가 있는 조끼는 갈색의
　　　　나사 재질이며 옷자락이 뒤쪽에서 약간 젖혀 올라가 있다.

그림 2 – 샤톨랭 지역 프로네베 · 듀 파우의 여성. 빨간색 양모 소재의 세르
　　　　테트 위에 무명 쿠아프를 접어 개어 놓은 듯한 모양으로 착용한다.

그림 3 – 캥페르 지역 두아르누네의 여성.

그림 4 – 샤톨랭 지역 코레 지방 여성.

그림 5 – 샤톨랭 지역 케를루앙 지방 여성. 두건 형태의 무명 쿠아프를 어깨까
　　　　지 늘어뜨려 쓴다. 면 소재의 피슈에는 레이스 자수가 새겨져 있다.

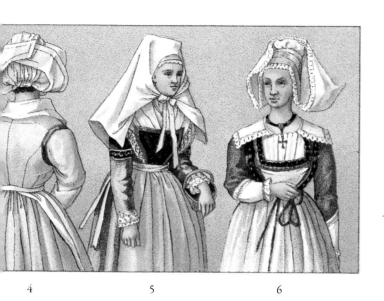

4 5 6

그림 6 – 로스포르덴의 의상을 입은 캥페르의 여성. 세르테트 위에 모슬린 소
　　　재의 머리쓰개를 쓰고 있다. 푸른 「쥬스탄」이라고 불리는 독특한 조
　　　끼 위에 단추 모양의 자수가 수놓인 조끼를 입었다.

프랑스 —— 브르타뉴 지방의 민속 의상

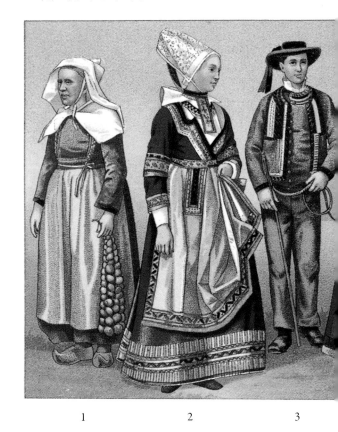

1 2 3

그림 1 − 샤톨랭 지역 구에제크 여성.

그림 2 − 캥페르 지역 푸아레의 젊은 농가 여성. 「타방셰(Tavancher)」라는 비단
　　　　 앞치마에도 이 지역 특유의 호화로운 장식 끈이 가장자리를 장식하
　　　　 고 있다.

그림 3 − 캥페르 지역 생이비의 농부.

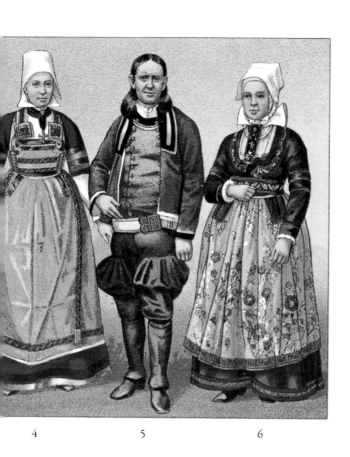

4 5 6

그림 4 · 5 − 캥페르 지역 케르푄텐 지방 결혼식 의상. 신랑이 입는 부푼 모양
의「브라구 브라(Bragou braz)」라는 나사 소재 퀼로트(무릎 기장의 반
바지−역주)는 주머니와 무릎 사이가 크게 부풀어 있다.

그림 6 − 샤톨랭 지역 플로네베 포르제의 여성.

스페인 ── 발레아레스 제도 · 이비사 섬의 민족의상

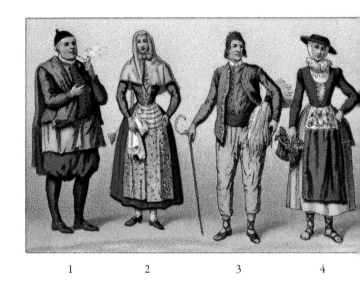

1 2 3 4

머리쓰개는 끝이 뾰족한「카푸스(capuz)」나, 가장자리가 극단적으로 넓고 운두가 접시처럼 낮은 부인용 해 가리개 모자 카프리느(capellina)에서 변한「레보시요(rebocillo=rebociño)」라는 이중 두건 등이 있다. 레보시요를 쓸 때는 얼굴만 내놓고 머리를 완전히 감싸서 감춘 채 양 어깨를 넓게 덮어 등 중간 정도까지 늘어뜨린다. 또, 여성은 반드시 코르셋으로 몸을 조인다. 치마는 짧은 길이가 일반적이며 종아리까지 내려오는 길이도 있다.

그림 2 · 4 · 5 · 7은 단순히 오래 된 의상이 아니라 이 지방의 전통적인 민속 의상의 원형을 보여준다. 마요르카 섬과 메노르카 섬에서는 민속 의상에 약간의 차이점이 확인된다.

남성의 민속 의상은 폭이 넓은 허리띠와 품이 넉넉한 반바지풍의「칼손

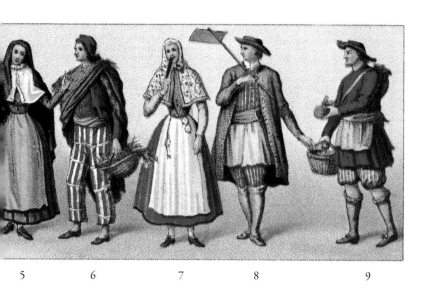

| 5 | 6 | 7 | 8 | 9 |

(calzon)」, 셔츠 등에서 무어인의 흐름을 계승하고 있는 점을 알아챌 수 있다.

그림 1 — 마요르카 섬의 주민.

그림 2 — 마요르카 섬의 부르주아 계급 여성.

그림 3 · 4 — 이비사 섬의 농촌 부부.

그림 5 — 메노르카 섬의 부르주아 계급 여성.

그림 6 — 메노르카 섬의 뱃사공.

그림 7 — 마요르카 섬의 하녀.

그림 8 — 이비사 섬의 정원수.

그림 9 — 마요르카 섬의 목부.

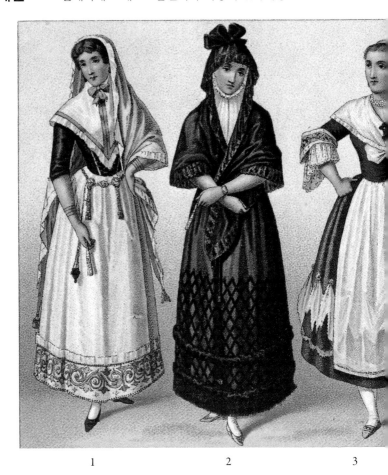

1 2 3

그림 1 ─ 마요르카 섬의 여성.

그림 2 ─ 마요르카 섬 여성의 외출복. 금색 장식 술과 십자가가 장식으로 달린
　　　　염주를 부채와 함께 지니고 외출했다.

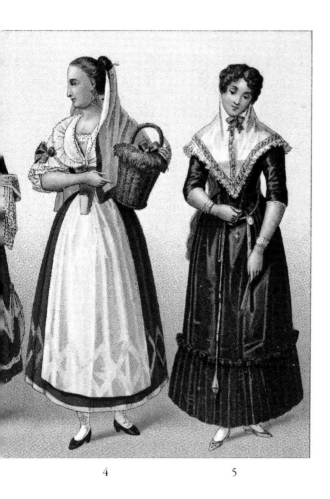

4 5

그림 3 · 4 — 발렌시아 지방의 여성.

그림 5 — 마요르카 섬의 1820년경 부르주아 계급의 여성. 전통적인 복장에 새
　　　로운 유행 요소를 적절하게 가미했다.

스페인 —— 카스티야 민족의상

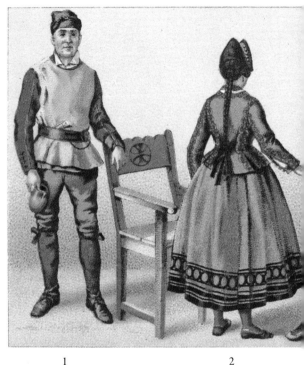

1 2

그림 1 - 세고비아 지방의 촌장.

그림 2 - 세고비아의 누에바 지방, 산타마리아 축제의 여성용 의상. 빨간 양
말은 기혼자를 나타낸다. 머리쓰개는 은색 단추 장식이 달린 벨벳
「몬테라」. 금실 레이스가 달린 양모 조끼의 소매의 절개부에는 비단
리본 장식이 달려 있다.

그림 3 - 세고비아 지역의 농부. 이 지방 남성은 허리띠에 견 소재의 색실로

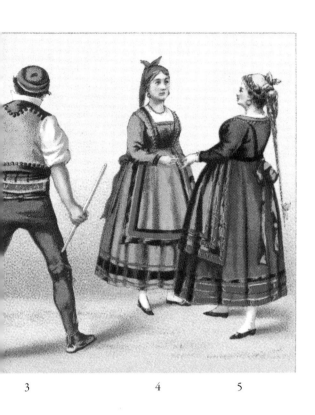

3 4 5

종교적인 명구나 자신의 이름을 수놓는 관습이 있다.

그림 4 · 5 – 부르고스 지역 산탄데르 지방의 여성. 강렬한 색의 마드라스 무
늬로 짠 손수건을 땋아 내린 머리 위에 특수한 매듭법으로 묶어
덮어쓴다. 치마는 걷기 쉽도록 길이가 약간 짧은 밝은색의 옷이
며, 신발에는 버클이 달려 있다. 양말은 흰색, 앞치마는 비단 소
재이다. 치마 뒷부분에 폭이 넓은 리본이 늘어뜨려져 있다.

스페인 ── 카스티야 민족의상

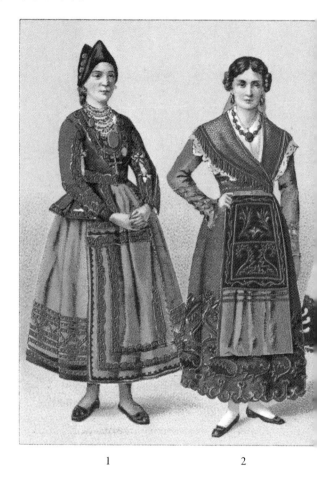

1 2

그림 1 ─ 세고비아의 누에바 지방, 여성의 산타마리아 축제 의상. 신발에는
꽃 모양 장식이 달려 있고, 여러 겹으로 두른 머리 장식은 산호다.

그림 2 ─ 살라만카 지방의 유복한 농가 여성.

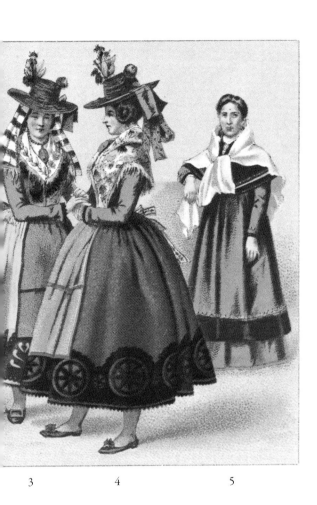

3 4 5

그림 3 · 4 — 아비야 지방의 농촌 여성. 그림 2의 농가 여성보다 훨씬 시골 분위기이다.

그림 5 — 아스투리아스 지방의 부르주아 계급 여성.

스페인 —— 투우사 의상

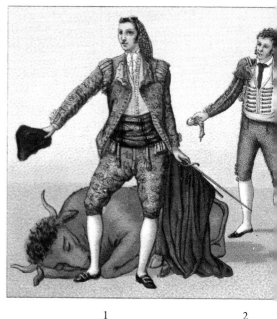

1 2

투우사 의상은 불운한 일을 여러 번 반복하여 경험하면서 불필요한 부분을 차츰 줄이며 몸을 가볍게 움직일 수 있는 복장으로 변화했다. 에폴렛(epaulet, 견장이라는 뜻-역주)이 달린 겉옷 「베스트」는 바깥으로 접힌 옷깃을 없애 상반신을 가볍게 움직일 수 있었고, 퀼로트도 되도록 하반신에 딱 맞는 형태가 되었다. 허리띠는 얇은 천 소재를 썼으며 머리 모양은 긴 머리그물을 사용해 시뇽(chignon, '쪽진 머리'라는 뜻의 프랑스어로, 머리를 후두부 목선에 묶어 틀어 올린 머리 모양-역주) 형태로 만들었다.

그림 1 - 투우사 피에르 로메로가 1778년에 입은 의상.

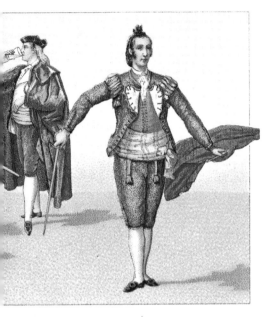

3 4

그림 2 – 1804년에 화가 고야에 의해 장절한 최후의 다툼이 그림으로 그려
 지기도 했던 투우사 페페 이요의 의상. 그가 시계를 손에 들고 있는
 것은 아마도 소의 숨통이 몇 분 만에 끊어지는지 내기를 했기 때문
 일 것이다.

그림 3 – 18세기 말 의상.

그림 4 –「코스티야레스(Costillares)」라고 불린 유명한 투우사 호아킨 로드리게
 스의 1778년 의상.

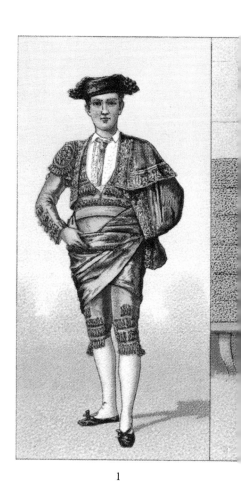

1

그림 1 · 3 — 현재(19세기 후반) 투우사 의상.

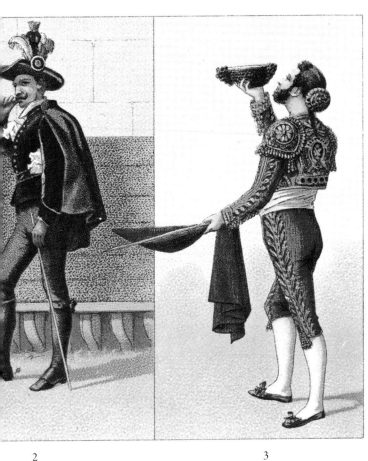

2　　　　　　　　　　　　　3

그림 2 ─「알구아실레스(alguaciles, 투우 경기 관리자)」의 의상. 16세기 당시 그대
　　　로 검은색 한 가지로 되어 있다.

스페인 ── 마요르카 섬과 메노르카 섬의 민족의상

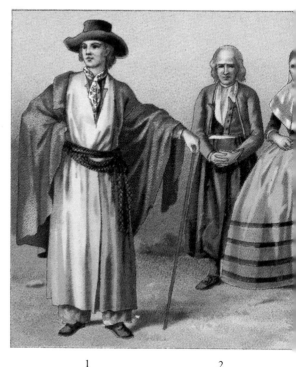

1 2

마요르카 섬의 민족의상

그림 2 · 4 ─ 현대(19세기 후반) 복장을 입은 경작인.

그림 3 · 5 ─ 현대(19세기 후반) 복장을 입은 농촌 여성. 레이스나 모슬린 소재
의 늘어지는 형태의 흰색 두건 「레보시요」는 마요르카 섬 여성들
에게 공통된 머리쓰개이다.

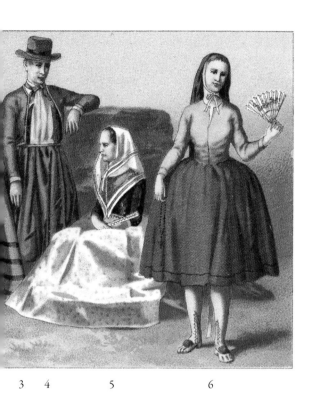

3　　4　　　　5　　　　　　6

메노르카 섬의 민족의상

그림 1 – 18세기 말의 농민들이 일요일에 입던 옷. 이 복장은 아랍 전통의 흔
　　　　적을 느끼게 한다.

그림 6 – 18세기 말의 농가 여성. 메노르카 섬의 여성은 외출할 때 「만텔」이라
　　　　는 나사 소재의 머리쓰개를 썼다.

스페인 —— 마요르카 섬의 민족의상

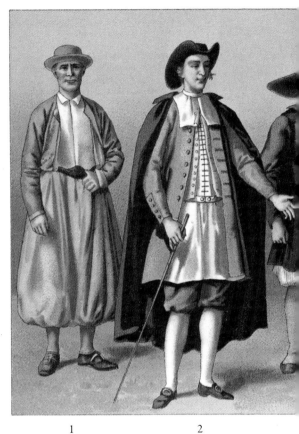

1 2

그림 1 – 현대(19세기 후반)의 경작인.

그림 2 – 1778년 농민들이 일요일에 입던 옷.

그림 3 – 1835년 파르마(마요르카 섬의 항구) 근교의 농민.

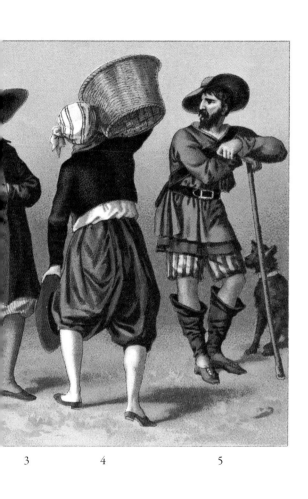

3 4 5

그림 4 – 1835년 농가 소년. 머리에 인도산 손수건을 터번처럼 둘렀다.

그림 5 – 1818년의 목동.

이탈리아 —— 19세기 여성 민족의상

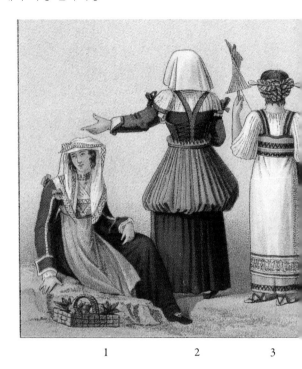

1 2 3

그림 1 — 모리스 백작령 프론소로네 지방 여성.

그림 2 — 나폴리 국왕령 노체라 데이 파가니 지방의 여성.

그림 3 · 6 — 나폴리 국왕령 모라 지방의 크카루데스.

그림 4 — 로마, 트란스테베르의 여성.

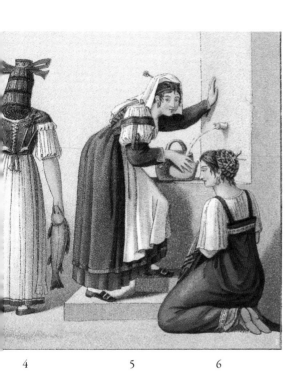

4 5 6

그림 5 - 로마의 여성.

이상의 민족의상은 1810년경 이탈리아에서 그려진 것으로 특히 3 · 6이 가장
오래된 시대의 면모를 담고 있다.

이탈리아 —— 19세기 여성의 민족의상

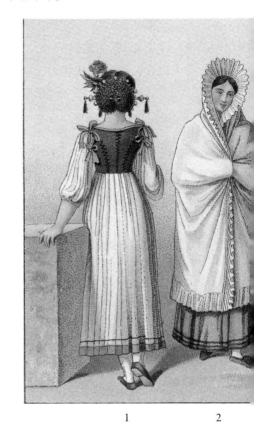

1 2

그림 1 ─ 베네치아 행정 지구 파도바 지방의 여성.

그림 2 ─ 베네치아의 여성.

그림 3 · 5 ─ 나폴리 국왕령 혼디 지방의 크카루데스.

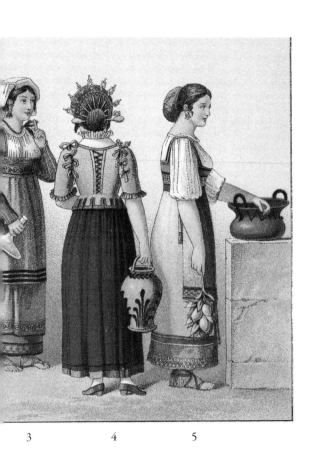

3 4 5

그림 4 – 밀라노의 여성.

앞 페이지와 마찬가지로 1810년경 이탈리아에서 그려진 것이다. 그림 3 · 5에
서 오랜 시대의 면모가 확인된다.

1823년에 창작된 로마 풍자 시극을 소재로 한 판화.

스위스 —— 스위스 각지의 여성 복장

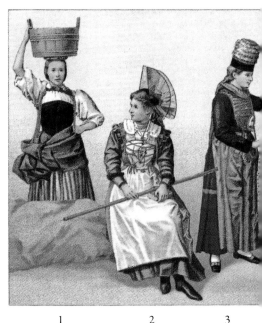

1 2 3

그림 1 – 베른 주의 의상.

그림 2 · 6 – 아펜첼 주의 여성. 이 지역은 예로부터 전해 내려오는 관습이 여전히 가장 잘 보전되어 있다. 단단한 닭 볏 형태로 높이가 높고 검은색 망사 천(모기장 등에 사용하는) 2장이 나비 날개 형태로 펼쳐진 근사한 머리쓰개는 스위스의 모든 머리쓰개 중에서도 가장 아름답다.

그림 3 – 프리부르 지역의 신부.

그림 4 – 루체른 주의 여성.

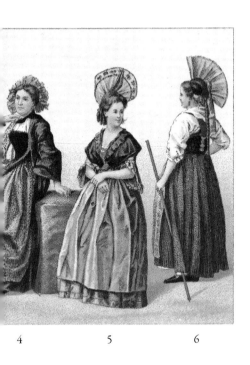

4 5 6

그림 5 – 슈비츠 주의 젊은 여성. 이 지방 특유의 검은색 망사 머리쓰개를 제
외하면 전부 18세기 프랑스 혁명 전의 프랑스풍 그대로이다.

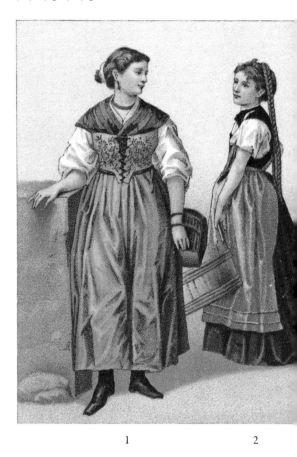

1 2

그림 1 − 우리 주의 여성. 이탈리아 민족의상과 비슷하다.

그림 2 · 4 − 베른 주의 의상. 다만 그림 2에서 보이는 것처럼 나무통을 든 젊
 은 여인의 치마가 끌리는 옷자락은 스위스 국민의 전통은 아니다.

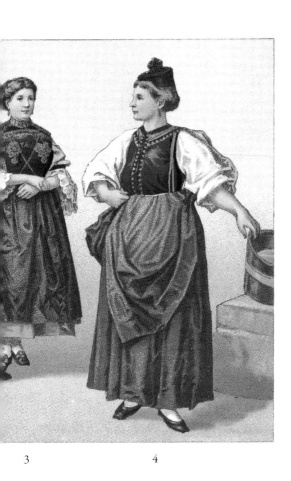

3 4

그림 3 – 운터발덴 주의 여성.

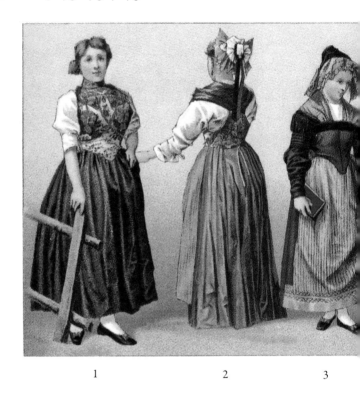

1 2 3

그림 1 - 운터발덴 주의 여성.

그림 2 - 장크트갈렌 주의 옷으로, 원단 표백에 종사하는 여성의 작업복이다. 머리쓰개로 작은 보닛을 쓰고 있는데, 표백을 맡아서 일하던 여성들 사이에서 유행하던 것이다.

그림 3 - 베른 주의 여성. 스위스 각 주 가운데 가장 완전한 형태로 남아 있는 민속 의상 중 하나이다.

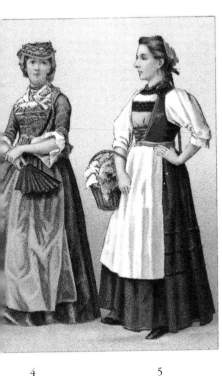

4 5

그림 4 – 발레 주의 여성. 프랑스와 왕래가 잦아 이 지방 복장의 아름다움은
 프랑스의 의상과도 비슷하다.

그림 5 – 취리히 주의 유복한 집안에서 일하는 시녀.

스위스 —— 각 지방 여성의 복장

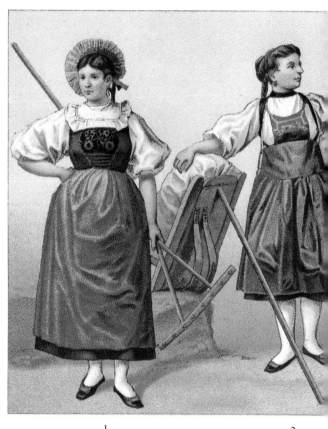

1 2

그림 1 – 추크 주의 젊은 여성.

그림 2 – 베른 주 산악 지대의 여성.

그림 3 – 루체른 주의 여성. 이 그림과는 별개로, 1819년에 화가 라울 로셰트가 루체른 여성을 그렸다. 이 시기를 경계로 당시 남아 있던 이 지방

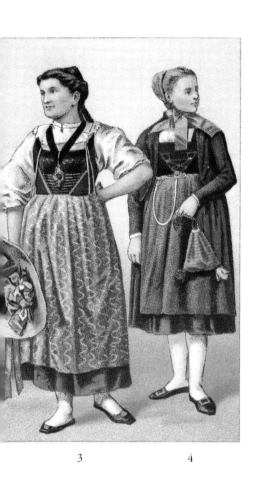

3 4

특유의 복장이 차츰 형태가 사라지게 되었기 때문에 그의 그림이 귀중한 자료가 되었다.

그림 4 – 원본에 해설 없음.

스위스 —— 19세기 전반의 스위스 각지 민중 의상

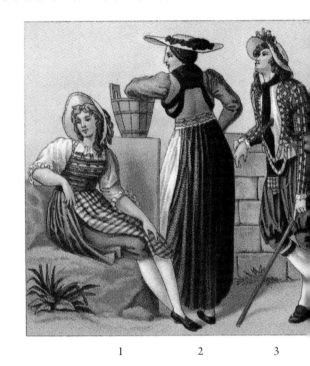

1 2 3

그림 1 - 루체른 주의 여성. 19세기로 접어들어 여성의 복장이 전체적으로 생기 있고 밝은 색채를 기조로 하게 되면서 누구나 밝은 천에 꽃무늬를 입힌 옷을 입게 되었다.

그림 2 - 프리부르 주의 프랑스어권의 여성이 입은 복장. 긴 길이의 드레스는 계곡 지방의 주민임을 알려준다.

그림 3 · 4 - 추크 주의 농부와 부인. 입고 있는 옷은 축제일용의 의상이다.

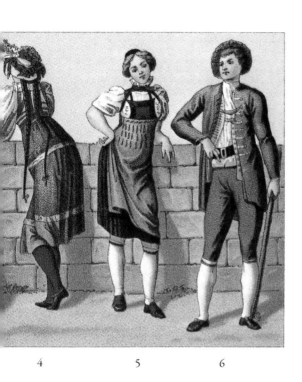

4 5 6

그림 5 - 베른 주의 기혼 여성. 미혼 여성은 한가운데에서 좌우로 가르마를 타
서 땋은 머리를 발뒤꿈치까지 내려오도록 길게 길렀고, 기혼자는 길
게 땋은 머리를 감아서 올렸다.

그림 6 - 슈비츠 주의 젊은 남성. 몸통을 허리띠로 조르고, 짧은 퀼로트를 입
는다. 이 벨트는 예전부터 스위스의 개척자들이 착용했던 것으로 가
죽 재질이다.

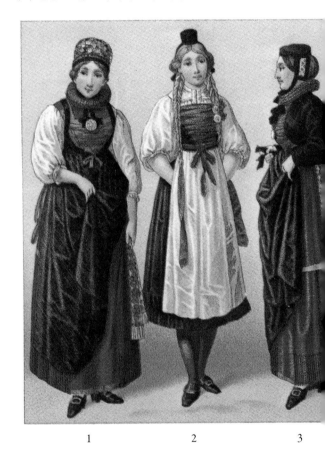

그림 1 · 3 − 프리부르 주의 독일어권 여성의 신부 의상.

그림 2 − 샤프하우젠 주의 젊은 여성.

그림 4 − 발레 주의 젊은 여성. 18세기에 유행한 복장의 특징이 남아 있다.

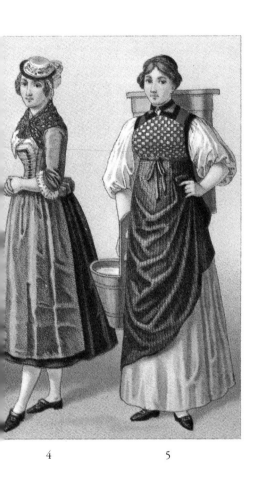

4 5

그림 5 – 베른 주의 기혼 여성. 목장에서 우유를 짜는 여성으로 등에 우유를
넣을 목제 항아리를 짊어지고 있다. 베른 주의 몇몇 지역, 특히 독
일어권 지역에서는 현재(19세기 후반)에도 역사적인 민중 의상이 남
아 있다.

잉글랜드 —— 19세기 전반의 민중 의상

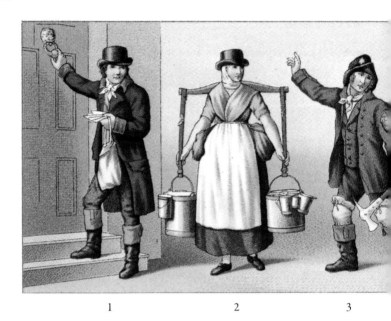

1 2 3

그림 1 – 우편배달부.

그림 2 – 낙농장에서 우유 짜는 여성. 이 그림은 마을을 다니며 사람들에게 막
　　　　 짜낸 젖을 판매하는 모습이다.

그림 3 – 소방수. 두꺼운 가죽 헬멧. 옷은 푸른색 나사 소재. 손에는 도끼와 곡
　　　　 괭이가 합쳐진 도구 엑스피크를 들고 있다.

그림 4 – 성냥팔이 소녀. 당시 성냥팔이는 젊은 여성의 일이라고 정해져 있
　　　　 었다.

그림 5 – 신문팔이. 런던에서는 신문 판매점이 몇 개 있었지만 그림처럼 거리

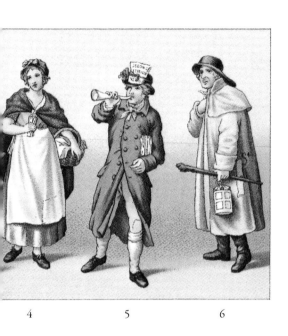

4　　　　　　　　　5　　　　　　　　　6

에 나와 석간을 판매하는 신문팔이도 많이 있었다. 그래서 큰 사건
이 생기면 그들이 그 뉴스를 전하기 위해 금관악기인 나팔을 불면서
마을 구석구석을 돌았다.

그림 6 – 야경꾼. 당시 런던은 밤이 되면 칠흑 같은 어둠이 내린 상황이 되었
　　　으므로 야경꾼이나 햇불 든 소년이 촛불이나 램프 등불이 닿지 않
　　　는 골목 구석에 서서 지나가는 사람들에게 햇불이나 램프를 건네주
　　　었다. 그리고 화재 등의 사건이 일어나면 소식을 알리기 위해 「래틀
　　　(rattle, 나무로 만든 딸랑이-역주)」이라고 불리는 경보기를 들고 밤거리
　　　를 순회했다.

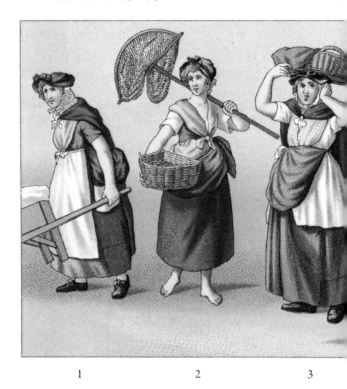

1 2 3

그림 1 – 이륜차를 끄는 과일 장수.

그림 2 – 새우 장수. 런던 근교의 어촌 여성들이 자신이 채취한 새우를 뜨거운 물에 살짝 데쳐 런던 거리에 나와 팔았다.

그림 3 – 어시장의 어린 장사꾼. 그녀들은 어시장에서 싼 가격에 물고기를 구매해 런던 거리를 다니며 팔았다.

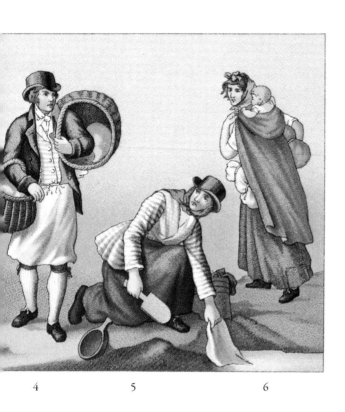

4 5 6

그림 4 ‒ 빵 장수.

그림 5 ‒ 웨일스의 강에서 빨래를 하는 여성. 손에 들고 있는「나무 주걱」으로
 옷을 두드려 때를 뺀다.

그림 6 ‒ 집시 여인.

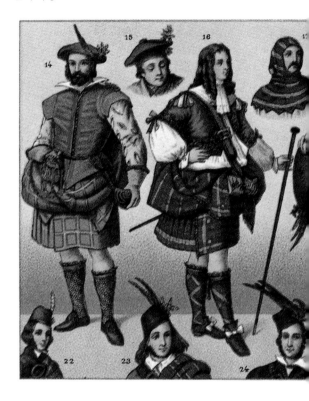

그림 14 - 스킨 씨족의 두령. 1587~1605년경에 유행한 복장.

그림 15 - 글렌 씨족.

그림 16 - 로버트슨 씨족.

그림 17 - 매키버 씨족.

그림 18 - 글렌모리스턴의 그랜트 씨족.

그림 19 - 매킨토시 가문. 궁정 귀족의 복장.

그림 20 - 맥리오드 씨족. 모자에 씨족의 문장이 수놓여 있다.

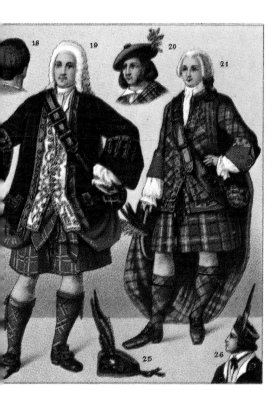

그림 21 - 포브스가. 1740년경의 궁정 귀족 의상.

그림 22 - 글렌개리의 맥도넬 씨족.

그림 23 - 프레이저 씨족. 1725년경의 게일인의 모자와 머리 모양.

그림 24 - 치좀 가문. 스코틀랜드 고지대의 궁정 귀족.

그림 25 - 브레달벤의 캠벨 씨족.

그림 26 - 멘지스가. 깃털 장식이 달린 원형 보닛.

스코틀랜드 —— 민족의상

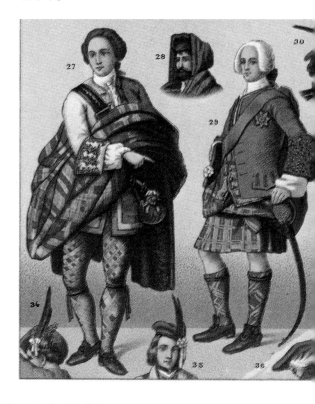

그림 27 — 오길비 족. 1745년 귀족 복장.

그림 28 — 데이비드슨가. 스코틀랜드 고지 서부의 복장.

그림 29 — 스튜어트가. 스코틀랜드 왕가. 그림의 인물은 왕가의 일원이 아니
　　　　　라 영국 지배에 대항해 스코틀랜드의 봉기를 이끈 찰스 에드워드.

그림 30 — 뷰캐넌 씨족.

그림 31 — 케네디 가문. 이 인물은 서덜랜드 후작 윌리엄.

그림 32 — 맥머튼 가문. 이 인물은 사냥터 파수꾼.

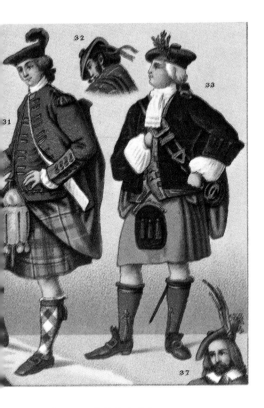

그림 33 – 매킨타이어가.

그림 34 – 머레이가. 씨족 문장을 붙인 고풍스러운 보닛.

그림 35 – 클랜라널드의 맥도널드가.

그림 36 – 매콜리 가문. 눈보라를 헤치고 여행하는 노인.

그림 37 – 맥리언 씨족. 찰스 1세 시대의 인물.

스코틀랜드 —— 고지 지방의 민족의상

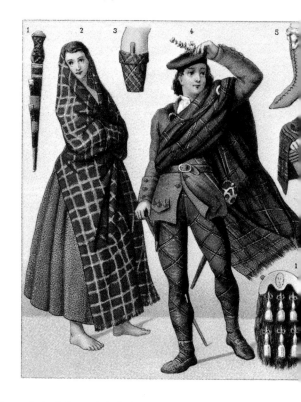

그림 1 – 「비다크」라는 18세기 단검. 프레이저 씨족.

그림 2 – 스코틀랜드 고지 지방의 싱클레어 씨족의 젊은 여성.

그림 3 – 「비다크」의 한 종류. 그림 1보다 소형으로, 보통 다리에 꽂고 다닌
다. 건 씨족.

그림 4 – 18세기의 콜크혼 씨족 남성.

그림 5 – 사슴의 모피를 안감으로 댄 반장화. 매키버 씨족.

그림 6 – 맥니콜 씨족의 우유 짜는 여인.

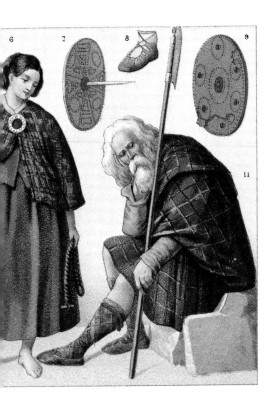

그림 7 ― 돌기가 달린 옛날 방패. 크기는 세로로 14~20인치 정도이다.

그림 8 ― 치좀 씨족의 생가죽 신발.

그림 9 ― 맥라클란 씨족의 방패.

그림 10 ― 치좀 씨족의 가죽 주머니 「스포란」. 표면의 모피에 은색 장식 술이
　　　　　달려 있다.

그림 11 ― 파커슨 씨족의 노인. 1746년에 벌어진 컬로든 전투의 전사.

스코틀랜드 ── 고지 지방의 민족의상

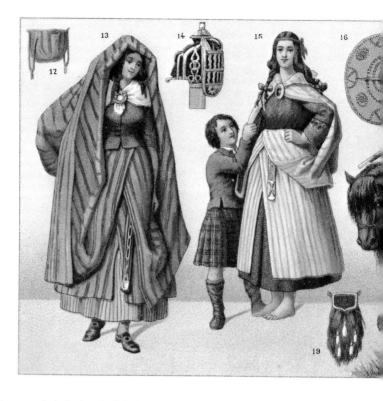

그림 12 ─ 매클린 씨족의 지갑. 「스포란」과는 다른 형태.

그림 13 ─ 어쿼트 씨족 여성. 머리부터 걸쳐 입은 「아리세드」는 현재(19세기 후반)는 더 이상 보이지 않는다.

그림 14 ─ 스코틀랜드 특유의 대형 검 클레이모어. 루이 14세 당시의 물건.

그림 15 ─ 매드슨 씨족의 여성.

그림 16 ─ 돌기가 달린 옛 방패. 퐁트누아 전투 무렵까지 스코틀랜드의 보병 사이에서 사용되었다.

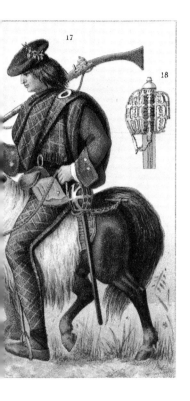

그림 17 – 맥닐 씨족의 말을 탄 사람. 이 지방의 험한 산길에 적합한 작은 말
을 타고 수렵용 총을 메고 있다.

그림 18 – 17세기 초에 사용된 대형 검 클레이모어.

그림 19 – 클라리니스 씨족의「스포란」.

독일 —— 바이에른 주의 민족의상

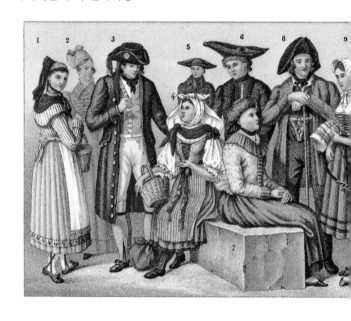

바이에른 주

　이 주는 역사적으로 다양한 민족의 피가 혼합된 곳이다. 보통 바이에른인으로 불리는 사람들은 바이에른 주 남동부에 살았던 「바바리」라는 민족의 자손이며, 프랑켄 지방의 사람은 바이에른 주 북부를 지배하던 프랑크인의 후손이다.

　또, 바이에른 주의 복장을 보면 작게 두 종류로 구분이 된다. 가톨릭교도의 민속 의상과 프로테스탄트 교도의 민속 의상으로 나뉘는 것이다. 일반적으로 프로테스탄트 교도가 수수한 색의 옷을 좋아하는 것과 대조적으로 가톨릭교도는 밝은색의 옷을 즐겨 입었다.

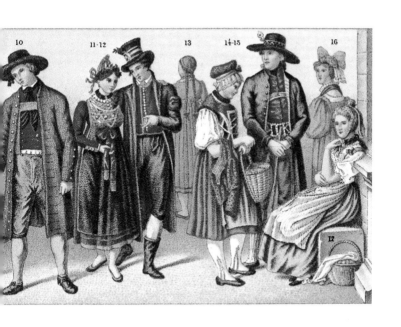

그림 1 · 5 · 6 − 프랑켄 지방.

그림 2 · 7 · 10 − 바이에른 평야 지역.

그림 3 · 4 − 프랑켄 지방 평야와 아샤펜부르크 지방(바이에른 주 남단).

그림 8 · 9 − 프랑켄 지방의 고지대.

그림 11 · 12 · 13 − 팔라티나 지방의 고지대.

그림 14 · 15 · 16 · 17 − 스와비아 지방.

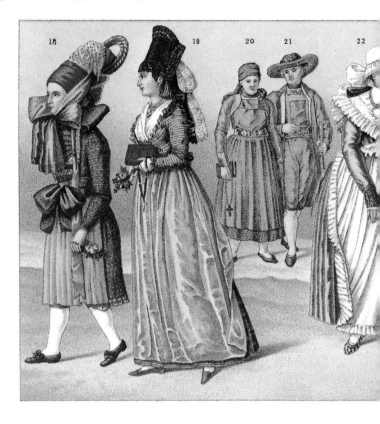

그림 18 – 작센알텐부르크 주(구 동독의 작센 주와 튀링겐 주)의 알텐부르크 지방
　　　　의 신부 의상. 신부와 들러리는 결혼식에서 같은 의상을 입기 때
　　　　문에 신부가 「호른트」라는 원추형의 관을 머리에 써서 구별한다.

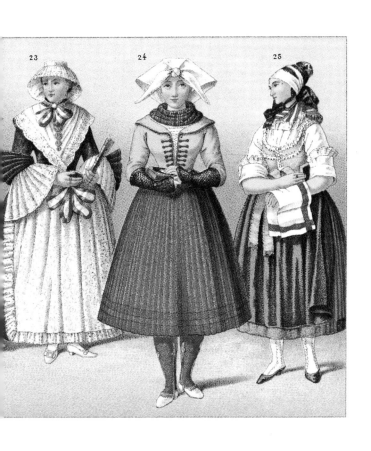

그림 19 · 25 ─ 프랑켄 지방 평야와 아샤펜부르크 지방(바이에른 주 서단).

그림 20 · 21 ─ 바이에른 지방 평야.

그림 22 · 23 · 24 ─ 프랑켄 지방의 고지대.

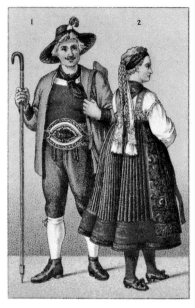
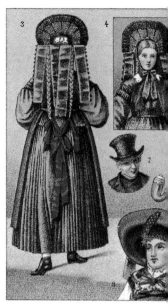

그림 1 – 칠러탈(오스트리아 · 잘츠부르크 남쪽 50킬로미터에 있는 계곡)의 산지 거
　　　　주민.

그림 2 – 필젠(현 체코의 플젠)의 아우하젠에 사는, 하복을 착용한 젊은 독일
　　　　여성.

그림 3 · 4 – 슈바르츠발트의 여성.

그림 5 – 19세기 초기의 하이델베르크의 대학생.

그림 6 – 푸스타탈의 여성.

그림 7 – 제안 산맥에 사는 농부.

그림 8 – 자른탈의 여성.

그림 9 – 쿠라다우 부근의 독일인 아이.

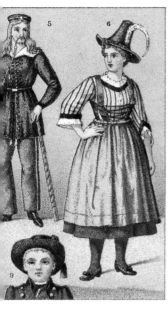
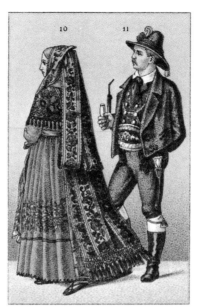

그림 10 – 마그데부르크 지방 단슈테트 여성.

그림 11 – 인강(인스부르크 북방) 유역, 아헨제 부근의 농부.

오스트리아 : 그림 1 · 2 · 6 · 8 · 9 · 11 – 티롤

독일 : 그림 3 · 4 – 베르덴베르크

그림 5 – 하이델베르크

그림 7 – 실레지아(현 폴란드의 실롱스크)

그림 10 – 작센

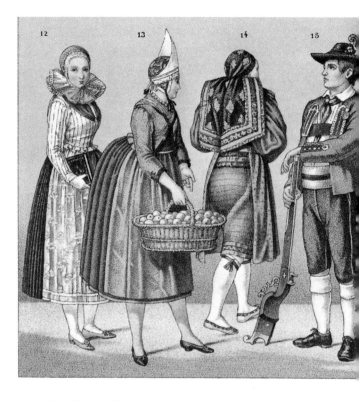

그림 12 – 루사티아의 벤드 족 젊은 여성.

그림 13 – 함부르크 지방의 여자 과일 장수.

그림 14 · 17 – 아르텐부르크 지방의 여성.

그림 15 – 오에탈(인스부르크 서방)의 농부.

그림 16 – 파사이아 유역의 농가 여성.

그림 18 – 코부르크 지방의 젊은 여성.

그림 19 – 잘탈의 젊은이들이 축제 때 입는 의상.

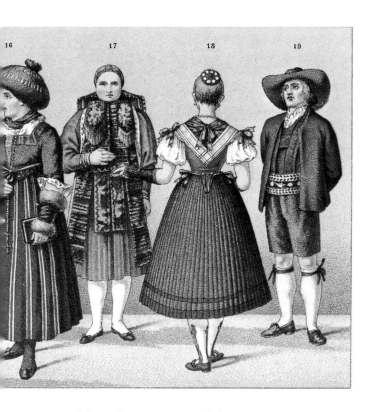

오스트리아 : 그림 15 · 16 · 19 — 티롤

독일 : 그림 12 — 작센

　　　그림 13 — 함부르크

　　　그림 14 · 17 — 작센알텐부르크

　　　그림 18 — 코부르크

네덜란드 —— 19세기 초기의 민속 의상

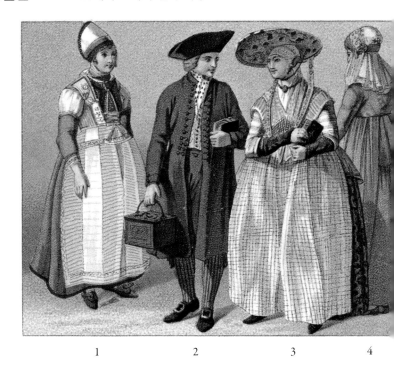

1 2 3 4

그림 1 – 마르켄 섬의 신부 의상. 「마르켄」이란 중세 시대의 국경이나 변경을
　　　　의미하는 말이다. 원래는 북유럽의 영토였으나 13세기에 일어난 동
　　　　란 때문에 네덜란드 영토가 되었다.

그림 2 · 3 – 축제 의상을 입은 프리슬란트 지방의 작은 거리의 뱃사공 부부.

그림 4 – 알크마르의 북방 네덜란드의 젊은 여성. 이 지방의 젊은 여성은 머
　　　　리쓰개로 특징이 드러난다. 사람들은 이 쓰개를 네덜란드 북부의 "
　　　　헬멧형 두건"이라고 부른다.

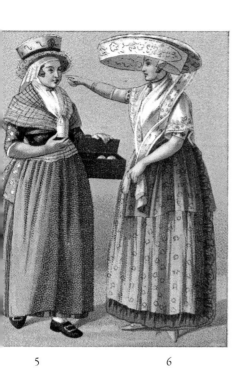

5 6

그림 5 – 네덜란드 내륙의 농가에서 일하는 하녀. 막 만들어진 버터를 시장
　　　　에 옮기는 이 하녀는 아름다운 옷을 입고 어깨에는 두 장의 피슈를
　　　　두르고 있다.

그림 6 – 프리슬란트의 귀부인. 원형의 커다란 쿠아프를 쓰고 있다. 레이스 소
　　　　재이지만 때때로 얇은 천을 사용할 때도 있으며 그럴 때는 폭이 넓은
　　　　가장자리에 레이스를 사용한다.

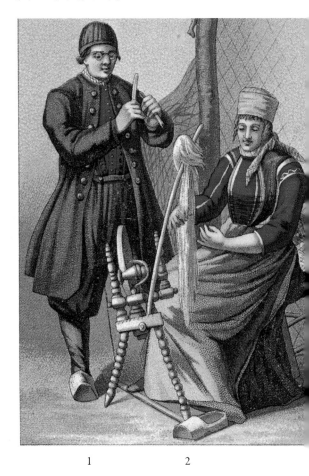

1 2

그림 1 · 2 - 엔스 섬 및 쇼클란트 섬에서 볼 수 있는 어부 내외. 쇼클란트 섬의
여성 복장은 최근 수세기 동안 변화 없이 많은 특색이 남아 있다.

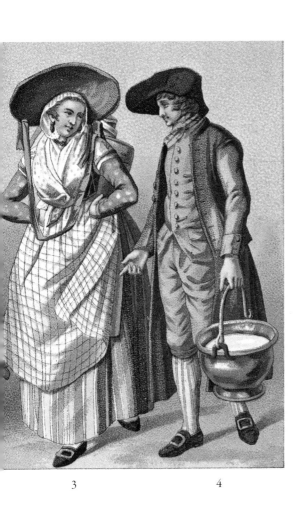

3 4

그림 3 · 4 – 헬데를란트 지방의 젊은 농부 남성과 여성. 신발에 달린 은으로
만든 큼직한 버클이 이 복장 가운데 가장 고가의 물건이다.

네덜란드 —— 19세기 초기의 민속 의상

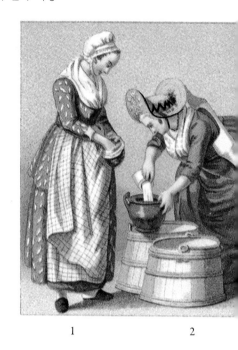

1 2

그림 1 · 2 − 로테르담의 하녀와 우유 장수. 이 우유 장수가 젊은 여성이라면
　　　　　그림 무늬가 그려진 아마포 소재 안감이 붙은 커다란 밀짚모자
　　　　　를 쓴다. 모자 가장자리의 앞뒤가 위로 접혀 있다. 또, 이 그림에
　　　　　서는 하녀가 우유 장수에게서 건네받은 잔돈을 앞치마 안쪽의 주
　　　　　머니에 넣고 있는데, 이 주머니는 보통 비단으로 만들거나 자수
　　　　　를 넣은 천을 사용한다. 주머니 속은 두 개로 구분되어 한쪽에는
　　　　　돈을 넣고 다른 쪽에는 골무 · 바늘 · 실 등 일상에서 필요한 물

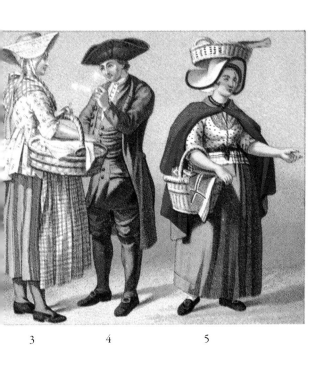

3 4 5

건을 넣어둔다. 이 주머니에는 은으로 물림쇠를 붙여 은 갈고리
로 허리띠에 건다.

그림 3 · 4 – 발헤렌 섬의 주민. 축제 의상을 입은 제일란트인. 이 축제 의상은
교회나 일 년에 두 번(5월과 11월) 열리는 축제를 보러 외출할 때
입는 화려한 옷차림이다.

그림 5 – 스헤베닝겐의 여자 생선 장수.

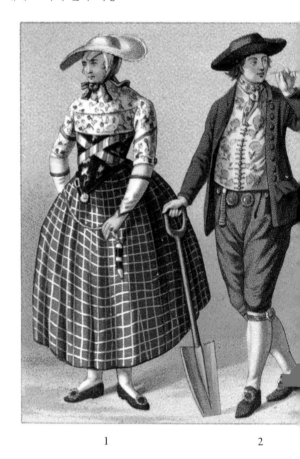

1 2

그림 1 · 2 ─ 젤란트의 남 베베랜드 섬 남부의 남녀. 여성의 복장에서 가장 큰 특징으로 「부르후프스날트(voorhoofdsnaald)」라는 금으로 새긴 얇은 판이 있다. 미혼 여성은 이것을 이마 위 왼쪽에서 오른쪽으로 비스듬하게 붙이는데, 기혼 여성은 오른쪽에서 왼쪽으로 똑

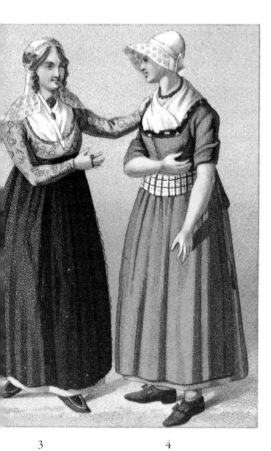

3 4

바로 붙인다.

그림 3 – 네덜란드 북부 카트베이크 섬의 어촌 여성이 축제 때 입는 의상.

그림 4 – 네덜란드 북부 볼렌담의 어촌 여성이 축제 때 입는 의상.

폴란드 —— 14세기~15세기

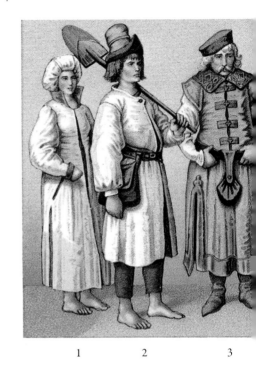

1 2 3

폴란드 귀족의 대표적인 복장 중에 길이가 긴 튜닉 「쥬판(zupan)」이 있는데, 이 것은 외국 복식의 역사와 끊을 수 없는 관계 가운데 만들어졌다. 14세기에서 15세기에 걸쳐 모든 면에서 서구 제국의 영향을 받아들였고, 폴란드 국왕과 서구 제국의 왕녀의 결혼이나 서구 제국으로의 유학 등 역사적 요인도 일조하 여 15세기에는 그 정도가 더욱 심해졌다. 단, 15세기 말이 되면서 동방 아시아 의 요소를 받아들인 의복 형태가 나타나게 되었으며 그림 4에서 보듯이 소매 에 절개선이 들어간 겉옷 등은 「콘투시(kontusz)」라는 명칭으로 민족의상에 추

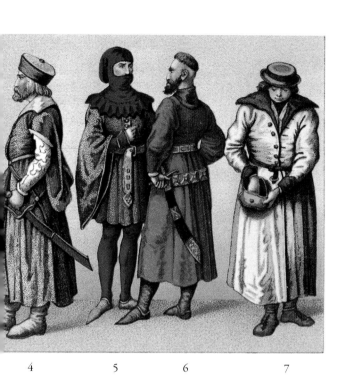

4 5 6 7

가되었다.

그림 1 · 2 - 크라쿠프 근처의 농민 남녀. 14세기.

그림 3 · 4 - 폴란드 귀족. 15세기 후반.

그림 5 · 6 - 브르주아와 귀족. 1333~1434년 무렵의 의상.

그림 7 - 마조프셰 주의 농민.

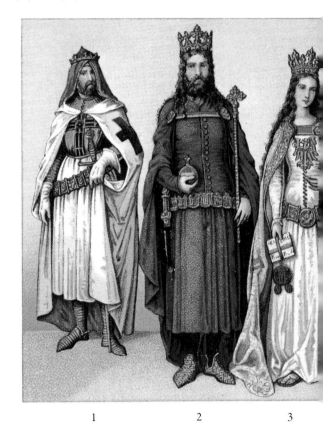

1 2 3

그림 1 - 12세기, 예루살렘에서 창립된 기독교도의 군대인 튜턴 기사단의 대
　　　　장.

그림 2 - 폴란드 국왕 카지미에시 대왕(재위1333~1370년).

그림 3 - 폴란드 및 헝가리 국왕인 앙주 왕가의 러요시 1세의 딸 야드비가
　　　　(1399년 사망).

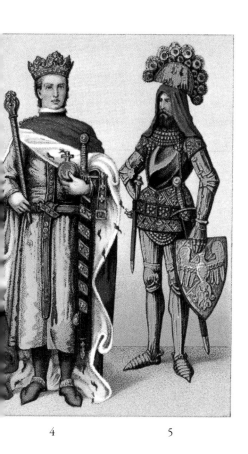

4 5

그림 4 – 리투아니아 공화국의 군주에서 폴란드 국왕이 된 야기에우워 왕조의
 브와디스와프 2세 (1434년 사망).

그림 5 – 오폴레 지방의 영주 브와디스와프 공작.

폴란드 —— 16세기 귀족의 복장

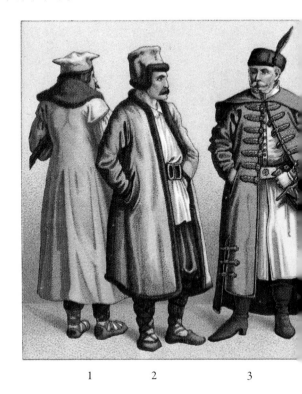

1 2 3

16세기에도 쥬판은 폴란드 귀족을 대표하는 의상이었는데, 15세기 의상과는 단추 장식에서 두드러지는 차이가 확인된다. 비단 단추나 꼬임 끈 대신 보석류나 에마이유(émail, 1000도 이내에서 녹인 유리 재질의 유약으로 금속의 표면을 투명 혹은 불투명하게 씌움)를 입힌 금은 세공의 단추가 주류가 되어갔다.

그림 1 · 2 — 리투아니아 공화국의 농민.

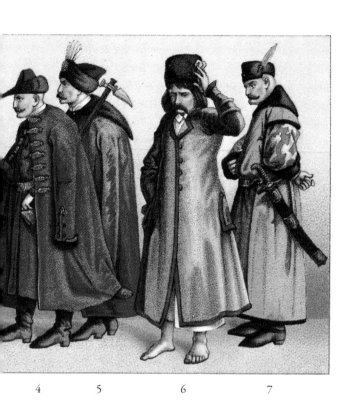

| 4 | 5 | 6 | 7 |

그림 3 · 4 · 5 − 16세기 후기 귀족. 그림 3 · 4는 「베키에카」라는 헝가리 민족
이 입었던 외투. 쥬판보다 약간 길이가 길고, 비단 혹은 비단
이 섞인 금 · 은사의 장식 끈이 단추 고리로 달려 있다.

그림 6 − 칼리슈 지방의 농민.

그림 7 − 16세기 말기의 귀족. 「슈바(shuba)」라는 이름의 민소매 외투를 입었다.

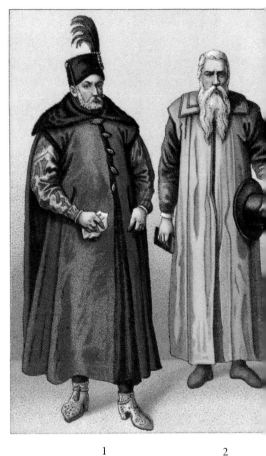

1 2

그림 1 – 폴란드 국왕 이슈트반 바토리(재위 1576~1586년).

그림 2 – 16세기, 도시 카지미에르즈의 배우.

그림 3 – 폴란드의 궁중 대신 스타니스와프 주키에프스키(1547~1620년).

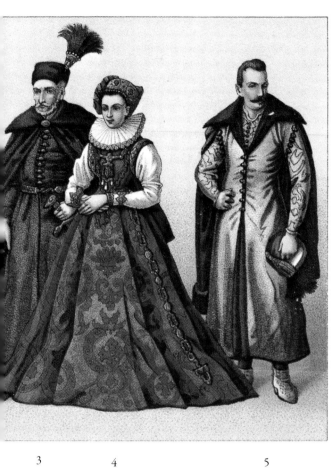

3 4 5

그림 4 – 대귀족의 딸.

그림 5 – 리투아니아 공화국의 여단장 로만 산구슈코(16세기말).

스웨덴 —— 라플란드인의 의상

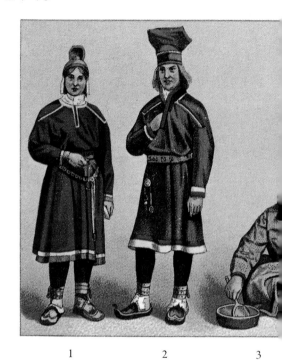

1 2 3

라플란드인의 복장. 라플란드인은 스웨덴 최북단에 거주하며 수렵과 어로, 순록 사육 등으로 생계를 꾸렸다.

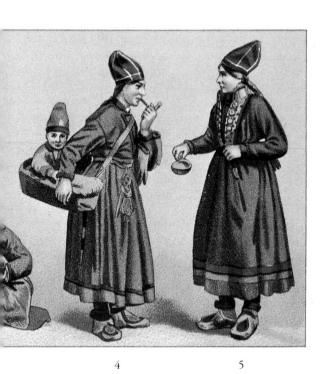

4 5

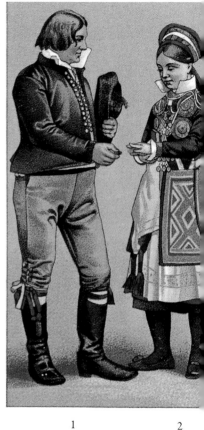

1 2

그림 1 · 2 — 엘레스타드 지방 스코네의 혼례 의상. 신부가 몸에 두른 금은 세공의 장신구는 이 지방 특유의 것이다.

그림 3 — 모라 지역 달레카를리아 지방의 광부가 착용한 동복. 같은 달레카를리아인이어도 일하는 장소가 다르면 코트 색도 달라졌다.

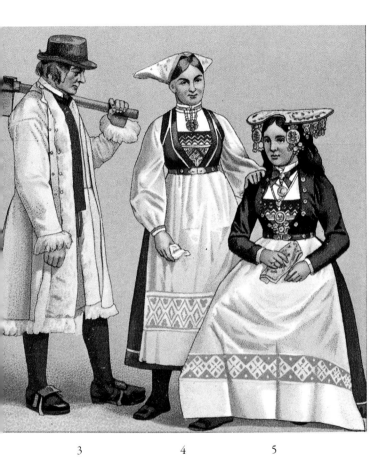

<div align="center">

3 4 5

</div>

그림 4 · 5 − 베르겐, 존델 베르겐후스, 보스 지방의 혼례 의상. 그림 4는 신부 들러리이고 그림 5가 신부.

북유럽 —— 스웨덴·노르웨이의 농민

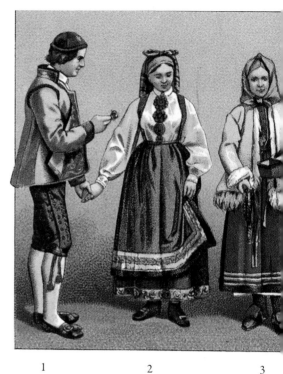

1 2 3

그림 1·2 – 히테르달(현재 해달) 지방의 신랑과 신부.

그림 3·4 – 작업복을 입은 모라 지방의 부부. 그들의 직업은 스웨덴의 대표
적인 산업인 시계 제조업이다.

그림 5·6·7 – 일요일의 외출복을 입은 레크산드 지방의 가족. 엄마와 딸이
두른 앞치마 색을 제외하면 이들의 복장은 이 주변에서 흔히
볼 수 있는 옷이다.

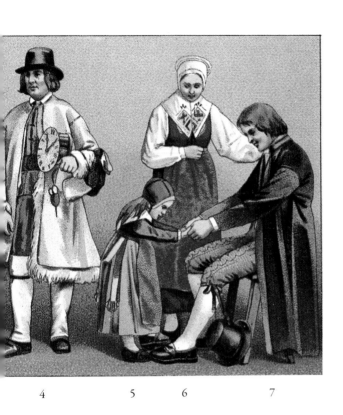

<div style="text-align: center">4 5 6 7</div>

노르웨이 : 그림 1 · 2

스웨덴 : 그림 3 · 4 · 5 · 6 · 7

북유럽 —— 스웨덴 · 노르웨이의 농민

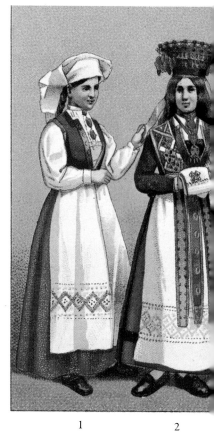

1 2

그림 1 · 2 — 하르당에르 지방의 신부와 들러리.

그림 3 · 4 — 세데르다렌 지방의 신부와 신랑.

그림 5 — 스웨덴의 대표적인 민족의상. 이 그림은 스코네 지방의 유복한 농
가의 부인복이다.

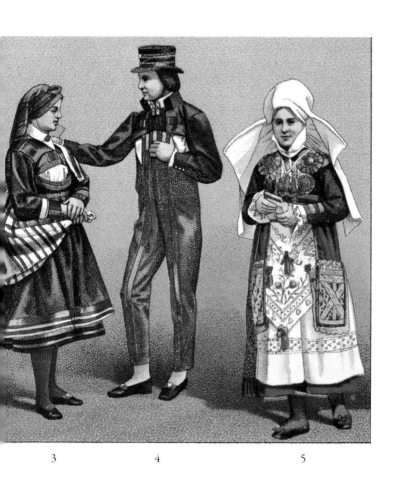

3	4	5

노르웨이 : 그림 1 · 2 · 3 · 4

스웨덴 : 그림 5

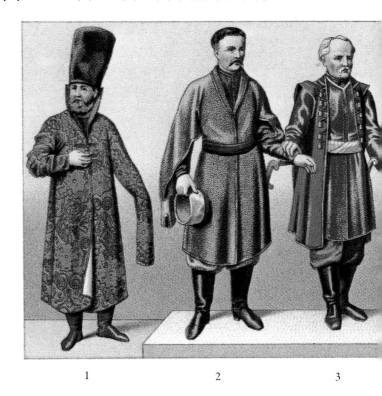

1 2 3

그림 1 · 6 − 17세기 트란실바니아 · 다뉴브 모든 주의 옛 귀족 의상.

그림 2 · 5 − 「카프탄(caftan)」이라는 이름의 앞섶이 열린 옷을 입은 브레카 지
방의 카자크. 표트르 3세는 폴란드의 복장을 받아들이려고 시도
했다. 그 결과 카자크의 카프탄에는 폴란드의 특징이 짙게 도입
되었다. 폴란드의 특징은 소맷부리가 넓게 열려 헐렁헐렁한 소
매 형태에 있다.

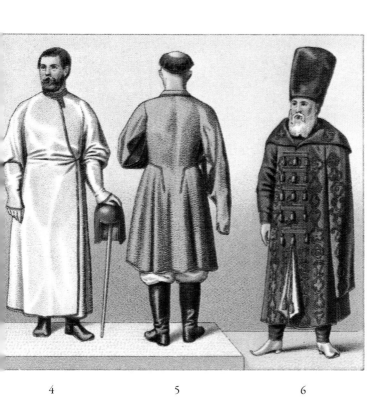

4 5 6

그림 3 — 표트르 대제(재위 1682~1725년) 시대의 카자크 우두머리.

그림 4 — 17세기의 트란실바니아・다뉴브 모든 주의 귀족이 여름에 입었던 아
침 옷. 금실로 가장자리를 두른 비단「페레즈(길이가 긴 조끼)」의 일종.
보닛은 금실 자수가 새겨진 빨간 비단을 썼으며(이 그림은 색이 잘못되
었다). 안감으로 비버의 모피가 쓰였다.

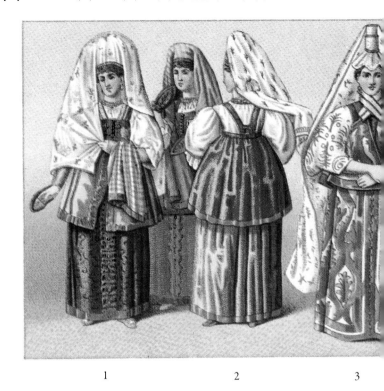

1 2 3

그림 1 · 2 · 3 − 트베리의 부인과 처녀의 의상. 많은 점에서 인접 도시 토르조
크의 의상(그림 4~8)과 비슷하다.

그림 4 · 5 · 6 − 토르조크 시의 부인들이 입던 하복. 머리에 운두가 높은 「코
코슈니크(Kokoshnik)」라는 쓰개를 썼는데 기혼자는 코코슈니
크 위에 수직으로 반달형, 원형, 타원형 혹은 삼각형의 장식
품을 반드시 착용했다.

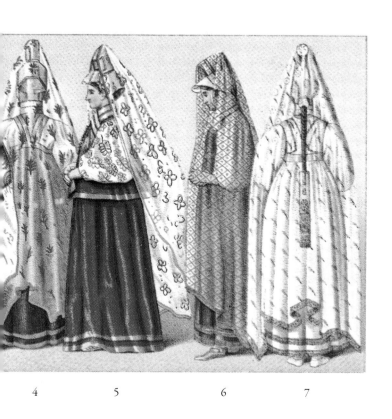

4 5 6 7

그림 7 · 8 − 토르조크 시의 젊은 여성들이 입은 여름옷. 여기에 그려진 머
리쓰개도 코코슈니크의 일종인데, 원형 장식품을 기혼 부인처
럼 수직이 아니라 앞으로 비스듬하게 장식하거나 혹은 수평으
로 장식했다.

러시아 —— 16세기~19세기 · 역사적 인물과 민족의상

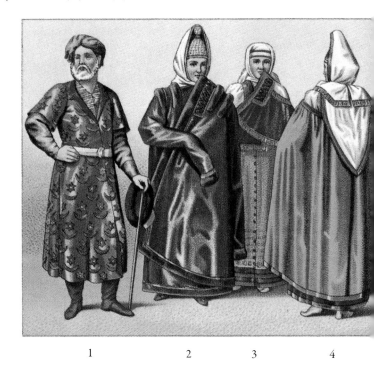

1 2 3 4

그림 1 ㅡ 러시아 황제에 오른 보리스 고두노프(재위1598~1605년)파의 의상. 반
 (半)카프탄이라고 불리는 소매가 긴 녹색 칼집 형태의 옷 위에 짧은
 소매 페레즈를 입었으며 페르시아풍의 띠로 고정했다.

그림 2 · 3 · 4 ㅡ 토르조크 시의 여인들이 입던 겨울 옷.

그림 5 · 6 · 7 ㅡ 랴잔 지방(유럽 러시아 중앙부)의 부인복. 치마, 속옷, 앞치마, 「
 폰카」라는 겉옷으로 구성된다. 「키츠카」라는 이름의 머리쓰개
 는, 앞면에 금실로 수를 놓은 빨간 벨벳 두건의 한 종류이다.

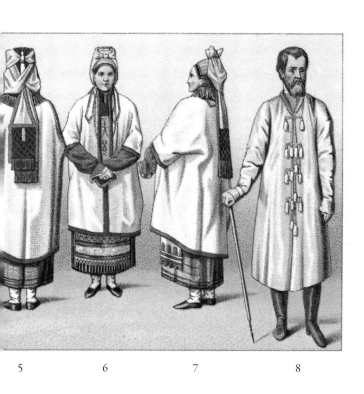

| 5 | 6 | 7 | 8 |

그림 8 — 러시아 황제 이반 4세(재위 1533~1584년)의 복장. 시에르기프스크에
있는 트리니티 교회의 성당 창고에 보관되어 있는 카프탄. 색은 베
이지 색이고 흰색 태피터(광택이 있는 얇은 평직 견직물. 여성복이나 양복
안감, 넥타이, 리본 따위를 만드는 데에 쓴다—역주)로 가장자리가 장식된 푸
른색 무명천을 안감으로 썼다.

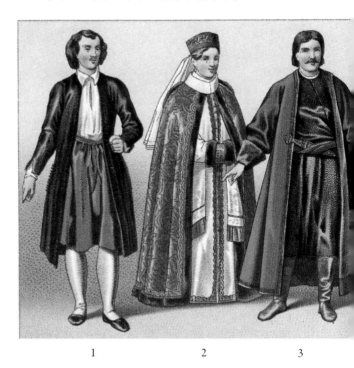

1 2 3

그림 1 – 러시아 황제 표트르 대제의 배를 제작할 때 입던 복장. 신분을 숨기고 네덜란드에서 조선학을 배우던 시절에 착용한 옷이다.

그림 2 – 표트르 대제 시대의 옛 귀족의 딸이 입던 의상. 「사라판(Sarafan)」이라는 흰색 비단 소재의 길이가 긴 드레스. 망토는 페르시아 원단으로 만들었으며 가장자리는 흰색 비단 레이스로 장식하고 검정 족제비 모피를 안감으로 댔다. 금 조각을 뿌리고 흰색 비단 베일을 늘어뜨린 왕관형의 머리쓰개를 썼다.

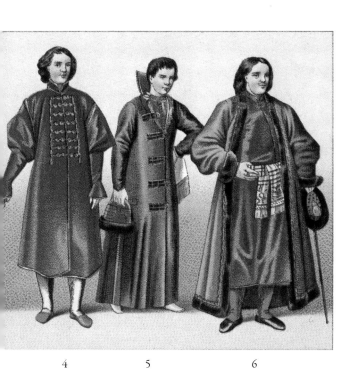

4 5 6

그림 3 – 레프닌 왕자의 복장. 카프탄은 벨벳 재질이며 푸른색 망토는 흑족제
 비 모피를 안감으로 댔다.

그림 4 – 카프탄을 입은 표트르 대제.

그림 5 – 피에르 레프닌 왕자의 복장(1642년). 페레즈에 호화로운 장식인 코지
 르라는 세운 깃이 붙어 있다.

그림 6 – 트란실바니아 · 다뉴브 지역의 모든 주의 옛 귀족, 레옹 나리슈킨.

헝가리와 크로아티아 · 루테니아 ── 각 민족의 복장

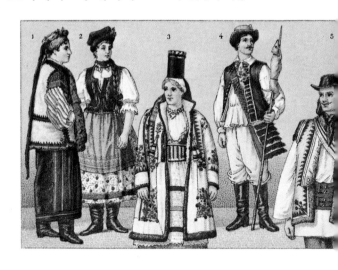

그림 1 – 부코비나 지방(지금의 우크라이나)의 비츠니츠의 젊은 여성. 머리에는 꽃이 장식된 토크(챙 없는 둥글고 작은 여성용 모자)를 썼다.

그림 2 – 크라쿠프 지방 갈리샤의 여성. 머리에는 「크라코우스카」라는 사각형의 평평한 모자를 썼다.

그림 3 – 트란실바니아, 지벤뷔르겐 (지금의 루마니아 북서부), 비스트리츠 지방 세케이의 결혼식 의상을 입은 여성.

그림 4 – 아그람(현 유고슬라비아의 도시 자그레브의 독일식 명칭) 근교의 크로아티아인, 산악 주민의 축제 의상.

그림 5 – 마라무레슈(지금의 루마니아 북부), 루테니아인 농부.

그림 6 – 오르소바 지방(지금의 루마니아), 바라키아인 젊은 여성.

그림 7 – 부코비나 지방의 루테니아인 여성.

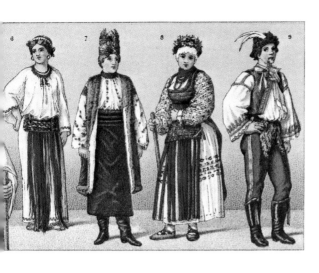

그림 8 — 시세크 지방(지금의 유고슬라비아 북동부의 시사크)의 젊은 크로아티아
　　　　인 여성.

그림 9 — 마데라 지방의 슬로바키아인.

루테니아인 : 그림 1 · 5 · 7
폴란드인 : 그림 2
제크센인(라인 지방을 원류로 하는 독일인) : 그림 3
크로아티아인 : 그림 4 · 8
바라키아인(지금의 루마니아인) : 그림 6
슬로바키아인 : 그림 9

※ 루테니아—슬로바키아 동부 · 1945년 이후 소련령이 되었다.

헝가리와 크로아티아 · 루테니아 —— 마자르인의 복장

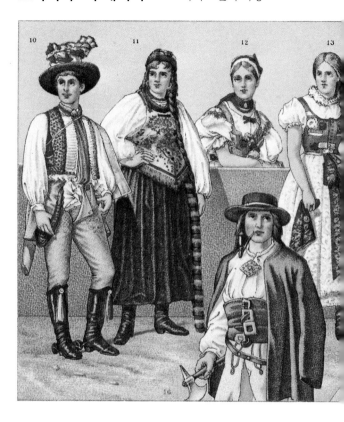

그림 10 – 카포슈바르 지방 마자르인의 축제 의상.

그림 11 – 바나트 지방의 여성.

그림 12 – 헝가리, 네와트라엘 행정구의 젊은 여성.

그림 13 – 베케세르 행정구의 젊은 여성.

그림 14 – 헝가리 고관의 옷. 머리에는 독수리 깃털로 장식한 족제비 모피와

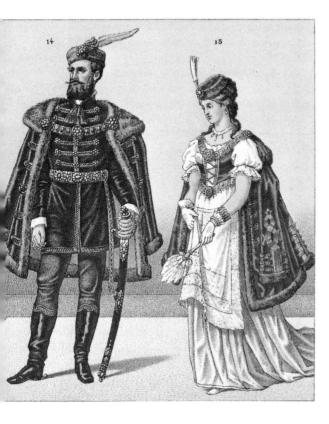

검정 벨벳으로 만든 「쿠치마」라는 모자를 썼다.

그림 15 − 귀부인의 화려한 옷차림. 의식이 있을 때는 쿠치마 대신 보석으로
　　　　　온통 장식한 왕관형의 머리 장식과 큼직한 레이스의 베일을 썼다.

그림 16 − 타트라 지방의 산악 주민 고라레.

※마자르인−헝가리 주요 민족.

터키 —— 이스탄불의 종교 의상 · 부르주아 계급과 민중 의상

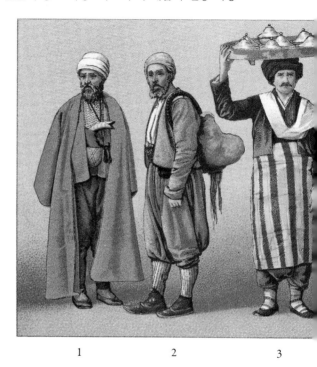

1 2 3

그림 1 – 회교도 승려의 복장. 계율에 따라 「테슬람 타시」라는 별 모양의 경
옥 목걸이, 초승달 모양의 경옥 귀고리, 산양 수컷의 뿔로 만든 뿔
피리를 착용했다.

그림 2 – 한마르(노동자)의 복장. 직업상 전체적으로 오래 가고 튼튼한 옷을
입었다.

그림 3 – 아이와(주방에서 식탁까지 요리를 나르는 하인)의 복장. 「프타」라는 줄무
늬 면직 앞치마를 두르고 목부터 어깨까지 브루스 지방산 흰 무명
냅킨을 둘렀다.

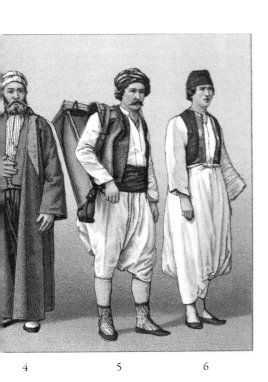

4 5 6

그림 4 — 이스탄불의 부르주아.

그림 5 — 사카(물 나르는 인부). 「아루카리체」라는 가죽조끼를 제외하면 다른 옷
은 이스탄불 지방의 일반 노동자와 다를 바 없다.

그림 6 — 카이크지(작은 배의 사공). 사공은 경쾌한 차림새로 옷을 입었다.

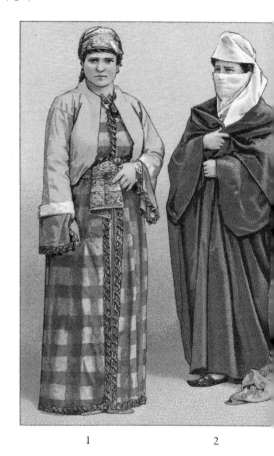

1 2

그림 1 – 유대인 여성. 그들은 반드시 머리카락이 폭 싸여 들어가는 커다란 꽃 모양 보닛을 썼다.

그림 2 – 터키 여성의 외출복. 외출할 때 반드시 베일과 긴 길이의 외투로 머리부터 발끝까지 꽁꽁 싸매어 몸을 감쳤다.

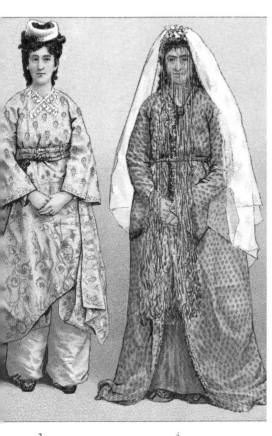

3 4

그림 3 − 터키 여성의 실내복.

그림 4 − 아르메니아인 신부.

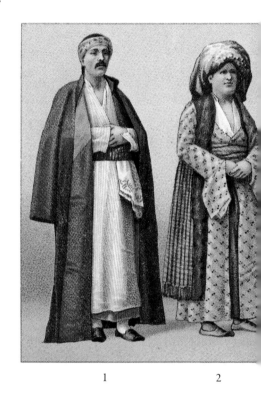

1 2

그림 1 – 콘야 주(지금의 터키 중앙 남서부) 에르마리의 남성. 안에 입은 옷「엔타
 리」를 고정하는 허리띠에는 축제일 등에 사용하는 금색의 종려나무
 잎 무늬를 수놓은 손수건을 달았다.

그림 2 – 휘다벤디가르 주 브루사(옛이름 브루사)의 유대인 여성의 실내복.

그림 3 – 아이딘 주(현재 터키 남서부)의 장인. 머리에 쓴 것은,「퓨스클」이라는

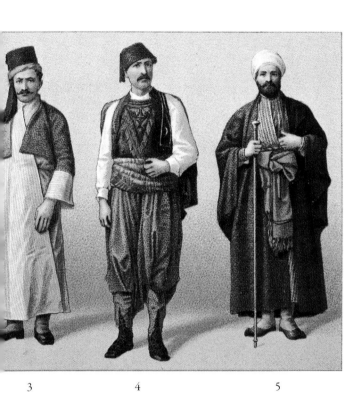

3 4 5

비단 술 장식을 어깨나 가슴까지 늘어뜨린 「카르파크」라는 챙 없는 모자다. 「사리크」라는 얇은 소재의 천 모자를 감아 썼다.

그림 4 – 브루사 시 근교의 마부.

그림 5 – 아이딘 주의 유대교 신학자. 복장은 인격을 그대로 상징하는 듯이 검소하고 근엄하다.

터키 —— 각지의 민족의상

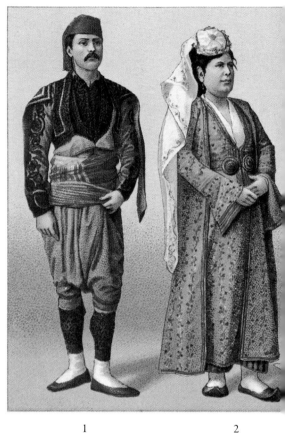

1 2

그림 1 – 브루사 시 교외의 비니치아인 농민 신랑.

그림 2 – 스뮤르나의 회교도 여성. 이 머리 모양은 지금(19세기 현재)도 이스탄
불에 가면 언제라도 찾아볼 수 있으나 머리 형태를 제외하면 전부 아
시아에 가까운 특징을 보인다.

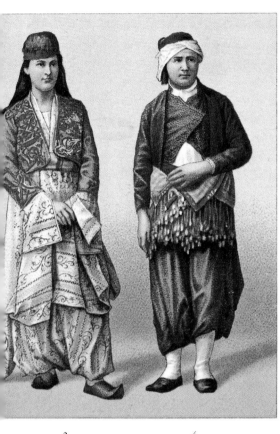

3 4

그림 3 — 브루사 시 교외의 비니치아인 농가의 신부. 「만탄」이라는 겉옷에는
 금색 자수가 수놓여 있다.

그림 4 — 아이딘 시의 기독교도 상인.

유럽 근방의 터키 —— 프리슬렌드와 스코드라, 두 주의 일상복

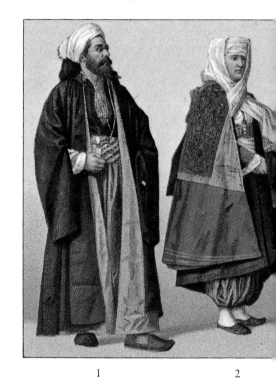

1 2

그림 1 – 오자(회교법전학자단의 일원)는 품이 넉넉한 나사 소재 의상을 입었다.

그림 2 – 기독교도 여성의 외출복. 회교도 여성처럼 베일로 얼굴을 가리는 일
은 좀처럼 없었다.

그림 3 – 기독교 신부지만, 성직자가 입는 전통적인 「카르파크」는 볼 수 없으
며 아르노의 부르주아의 복장과 완전히 동일하다.

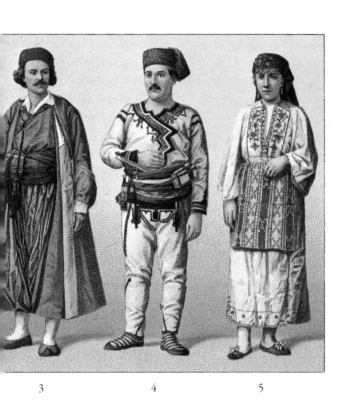

3 4 5

그림 4 – 마리솔 지방의 목장주. 검은 비단 장식 술과 자수가 놓인, 막 태어난 새끼 양의 가죽을 사용한 옷을 입고 있다.

그림 5 – 마토프셰 지방의 기독교도 여성. 이 옷은, 불가리아인 농부와 같은 종류의 옷이다.

유럽 근방의 터키 —— 프리슬렌드와 스코드라, 두 주의 일상복

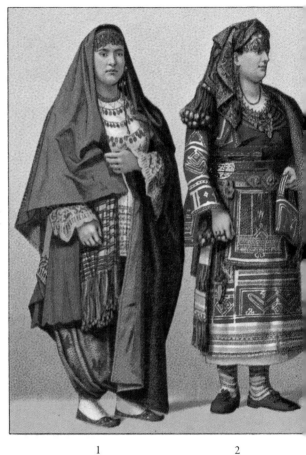

1 2

그림 1 - 터키 여성의 외출복. 「페르제」라는 망토를 썼다.

그림 2 - 마리솔 지방의 농가 여인의 복장. 여러 색으로 무늬를 짜 넣은 아름
 다운 직물이 특징이다.

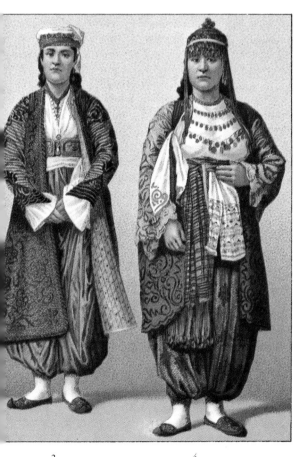

<div align="center">

3 4

</div>

그림 3 ‒ 기독교도 여성의 실내복.

그림 4 ‒ 터키 여성의 실내복.

유럽 근방의 터키 —— 야니아 주와 셀라니크 주의 민족의상

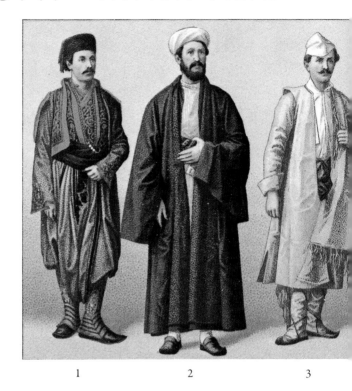

1 2 3

그림 1 – 모나스틸의 부르주아. 그의 옷에는 「아바」라는 펠트 소재 대신 금색
실로 우아하게 자수를 넣은 오스트리아 나사가 사용되었다.

그림 2 – 셀라니크 주의 유대인 신학자. 이 그림은 선명한 색를 입힌 단순한
복장의 한 예이다.

그림 3 – 야니아 근교의 농민이 밭일을 할 때 입는 옷. 셔츠는 농가에서 짠 아
마포를 사용했다.

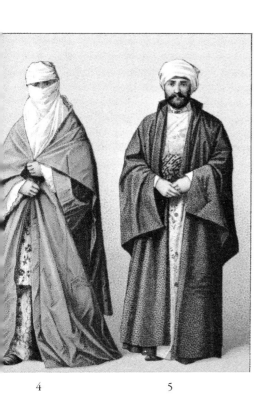

4 5

그림 4 – 살로니크의 회교도 여성. 이스탄불의 회교도 복장과 완전히 동일
　　　　하다.

그림 5 – 세라니크 주의 회교 법전학자. 터키모 위에 「사리크」라는 흰색 천 모
　　　　자를 쓴다.

유럽 근방의 터키 —— 야니아 주와 셀라니크 주의 민족의상

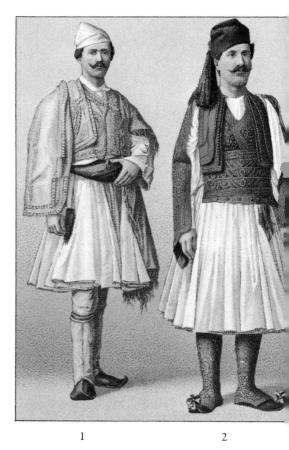

1　　　　　　　2

그림 1 – 서민 계급의 「아르나우트(터키어로 알바니아인을 뜻함)」. 머리에는 터키
　　　　모가 아니라 흰 펠트 모자를 썼다.

그림 2 – 호화로운 의상을 입은 야니아 주의 아르나우트. 옛날에는 무기 휴대
　　　　용으로 금실로 수놓은 허리띠를 둘렀다.

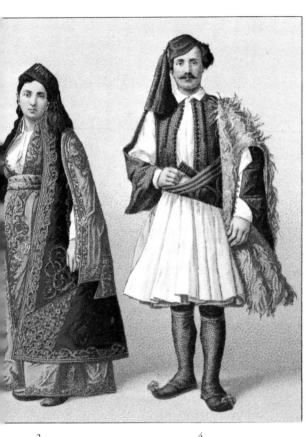

3 4

그림 3 – 야니아 주의 아르나우트 여성.

그림 4 – 중산 계급의 아르나우트. 아르나우트의 복장에 사용된 외투는「아클
카 케베치」라는 모피를 사용한 펠트 재질의 넉넉한 민소매 옷.

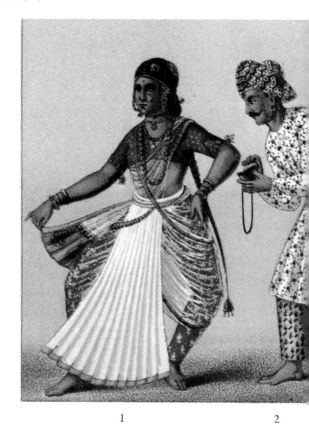

<div align="center">1 2</div>

그림 1 – 비슈누 신의 아내 락쉬미(Lakshimi)의 모습을 본뜬 무희. 몸통에 두른 것은 얇은 소재의 천으로, 어깨부터 허리로 내려오게 걸친 후 허리띠를 비스듬히 두른다. 두르고 남은 허리띠 끝 부분을 앞으로 늘어뜨린다.

그림 2 – 「타루」라는 금속성 심벌즈 같은 캐스터네츠를 연주하는 연주자.

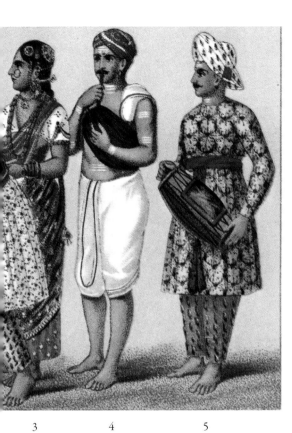

3 4 5

그림 3 – 이 여성은 가수로 보인다.

그림 4 –「토루치」또는「투리」라는 이름의 매우 오래된 시대의 풍금을 연주
하는 연주자.

그림 5 –「마라탄」이라는 작은북을 연주하는 악사. 그림 2의「타루」와 함께, 춤
의 리듬에 빠질 수 없는 악기다.

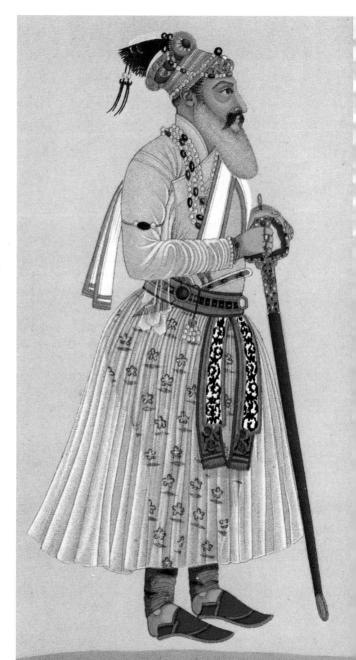

인도 —— 라쟈프트 족

지판 칸의 초상. 터번은 특유의 것으로 이슬람 터번과 두드러지게 차이가 난다.

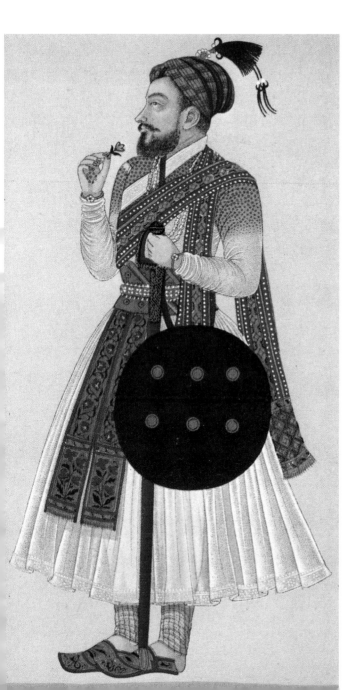

자 아바스의 아들 자 소리만의 초상.

페르시아 —— 여성의 복장과 식사

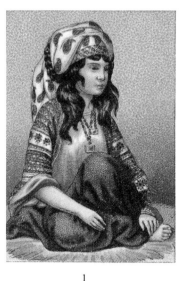
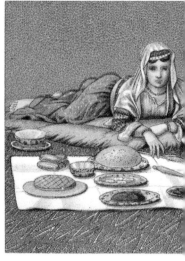

1 2

그림 1 · 4 – 베라민 지방의 이리아인 젊은 여성. 이리아인은 가축이나 말을
사육하며 생계를 꾸리는 유목 민족으로 생활 지역은 중국 국경
과 가까운 티그리스 강 유역 등에 집중되어 있다. 유목민이므로
농민처럼 일정 장소에 머물며 생활을 꾸리는 일은 거의 없었다.
원래 페르시아 여성은 얇은 천의 베일로 얼굴을 숨기고 타국인
과 접촉하는 일을 그리 좋아하지 않는데, 이 지방 여성은 보통 개
방적이라고 알려져 있으며 타국인을 만날 때도 베일을 벗고 얼
굴을 보이기도 했다.

그림 2 · 3 – 식사 준비를 하는 테헤란 여성. 유럽 제국처럼 식사를 할 때 사용
하는 테이블, 포크, 나이프 등의 물건을 이곳 사람들은 사용하지

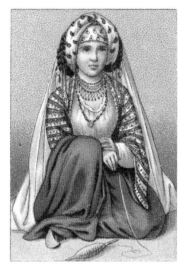

3 4

않는다. 식탁 대신 두꺼운 시트를 깔고 식탁보 「페르시아 내프」를
펼쳐 거기에 요리를 담은 식기를 늘어놓고 포크나 나이프 대신
요령 있게 손을 사용하여 먹는다. 그림 3은 이 집에서 일하는 하
녀로, 식사할 때 주인(그림 2)에게 바람을 불어주거나 요리 주변에
날아다니는 파리를 쫓기 위해 부채를 손에 들고 있다.

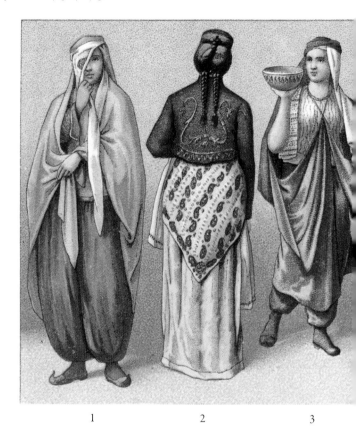

1 2 3

그림 1 · 3 · 4 · 6 - 페르시아 여성의 외출복. 외출할 때 「야데」라는 모슬린 혹
 은 면직물의 큼직한 베일을 머리부터 내려쓴 다음 가슴께
 에서 도구로 고정했다. 얼굴은 눈언저리까지 얇은 면의 「
 루번」으로 감췄다.

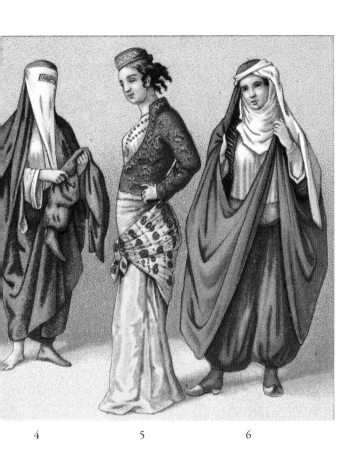

4 5 6

그림 2 · 5 − 트레비존드 지방의 여성. 페르시아풍의 실내복을 입고 있다. 허리 부분에 두른 천은 트레비존드산 숄로, 일반적으로 양모나 비단이 사용되었다.

페르시아 —— 집안의 하인

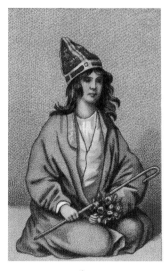

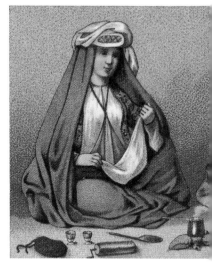

1 2

유복한 페르시아인은 각각 다른 역할을 맡은 여러 명의 하인을 고용했다. 하인 중에는 평생 노예의 신분인 자와 판관의 입회하에 열린 시장에서 기한 한정으로 임대한 자가 있다. 그들은 주로 커피와 차, 칼리안(qalyān, 물담배) 등의 심부름를 맡았다.

그림 1 – 시라즈(현 이란 남서부)의 젊은 회교도 승려.

그림 2 – 커피를 끓이는 데 필요한 도구 세트에 둘러싸여 커피 끓일 준비를 하고 있는 하인.

그림 3 – 차를 준비하는 하인. 사모바르라는 용기는 차를 끓일 때 가장 중요한 도구이다. 차는 유리로 만든 컵에 설탕을 넣어 대접한다.

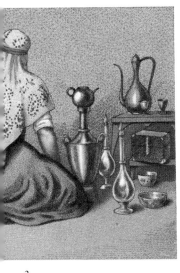 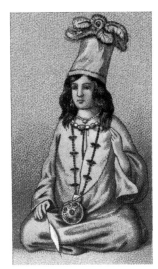

3 4

그림 4 – 투르크만인(투르키스탄 · 페르시아 · 아프가니스탄에 사는 터키인)의 약혼자.

위 그림에서는 네 명이 모두 앉아 있는데, 책상다리로 앉아서 발끝이 옷 바깥
으로 나와 있지 않다. 인사를 할 때는 손을 입에 대고 고개를 숙인다. 긴 여행
에서 돌아왔을 때가 아니면 포옹은 하지 않는다.

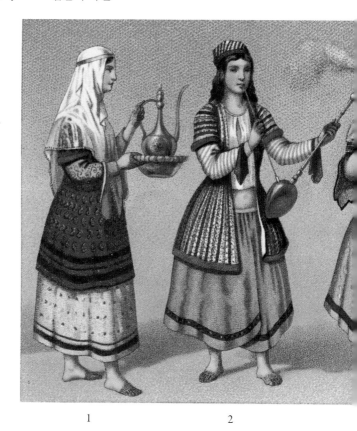

1 2

칼리안도 커피나 차와 마찬가지로 흔했다. 칼리안을 피우려면 먼저 물이 흡
연자의 입에 올라오지 않도록 하인이 미리 시험 삼아 피워본 후에 회식자들
이 돌아가며 수정 흡연구가 달린 긴 목제 파이프를 물고 피우도록 권했다. 여
성도 칼리안을 많이 피웠고, 특히 커피를 마신 후에 한 대 피우는 일이 각별했
다고 한다.

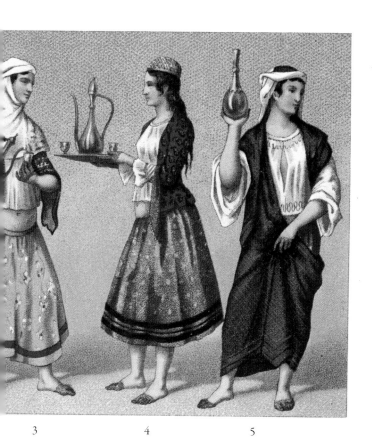

3 4 5

그림 1 − 아파베를 내오는 하인. 손가락 끝을 적셔 입을 씻고 내놓는다.

그림 2 − 칼리안에 불을 붙여 시험 삼아 피워보는 하인.

그림 3 − 커피 시중을 드는 하인.

그림 4 − 청량음료를 내오는 하인.

그림 5 − 물을 담은 단지를 옮기는 하인.

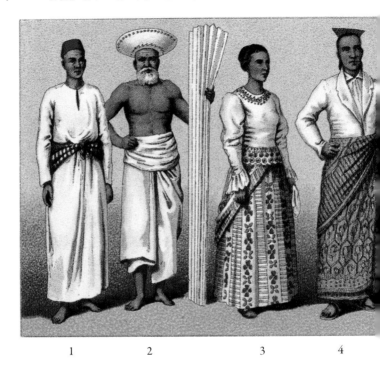

1 2 3 4

그림 1 – 아라비아풍의 승모를 쓴 몰디브인 어부.

그림 2 – 상류 계급의 신하리 족의 칸디인. 실론 섬 중앙부에 사는 사람들로
　　　　 잉글랜드 정부의 카스트제도 폐지 선언에도 상관없이 복장에는 계
　　　　 급제의 흔적이 그대로 남아 있다.

그림 3 · 4 · 5 · 7 – 부르주아 계급에 속한 실론 섬의 연안 신하리 족의 복장.
　　　　　　　　　　 남자들은 머리카락을 긴 상태로 땋아 묶고 뒷머리에 말아
　　　　　　　　　　 올려 빗으로 고정했다. 그 위에 모자를 쓰거나 천을 둘렀

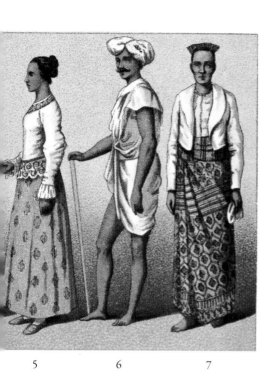

5 6 7

는데, 이 머리 모양은 프톨레마이오스 왕조 이래 1700년
을 뛰어넘어 계승된 지극히 오래된 것이다.

그림 6 – 남 데칸의 인도인. 힌두교도 중에서도 가난한 계급으로 보통 면포
　　 를 휘감는다.

※ 남 힌두스탄 – 인도 남부의 모든 지역. 힌두스탄이란, 힌두의 나라라는 의미로 넓은 뜻으
　　로는 인도 전체를 말한다.

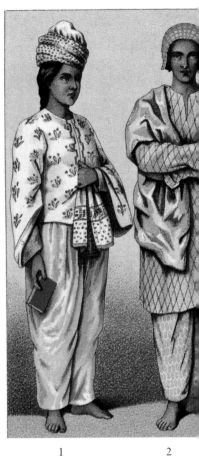

1 2

그림 1 – 상류 계급의 힌두교도.

그림 2 – 이슬람풍으로 옷을 입은 힌두교도 여성.

그림 3 – 이슬람의 하인.

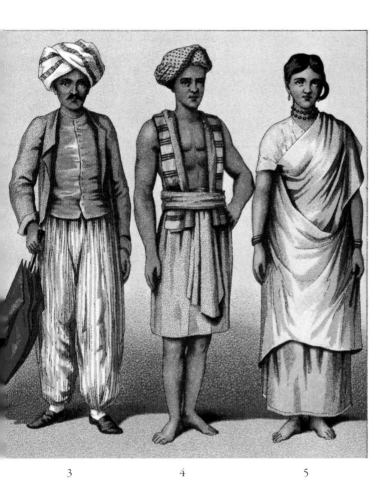

3 4 5

그림 4 − 퐁티체리의 힌두교 하인.

그림 5 − 힌두의 하인.

아프리카 —— 북부 지방(알제리)

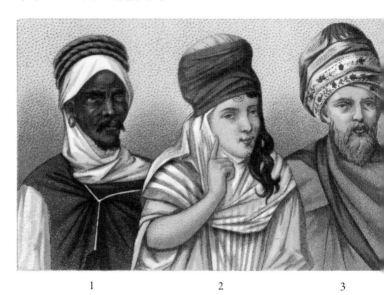

1 2 3

그림 1 — 즈메라 족 오란의 흑인. 「샤시아」라는 펠트제 반구모 위부터, 「하이크(Haik)」라는 독특한 옷을 베일 형태로 둘러 입었다. 귀에 구멍을 뚫어 금귀고리를 걸었다.

그림 2 — 쿨루글리스(터키·무어계로 「노예의 자손들」이라는 뜻)인 여성. 머리쓰개는 남성과 거의 차이가 없다. 모슬린 소재의 하이크를 어깨와 가슴까지 늘어뜨리고 있으며, 머리를 무명 터번으로 바짝 동여매고 면 소재의 줄무늬 천으로 어깨를 감쌌다. 앞뒤로 늘어뜨린 일종의 관두의.

그림 3 — 오레스 산간 지방의 베르베르인. 고대 게르만족 반달인의 피가 흐르

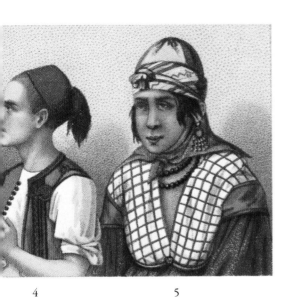

4　　　　　　　　　　5

고 있으며 그들은 스스로 「샤우이아」라고 부른다. 터번은 가장자리
에 자수가 놓인 비단으로 하이크는 쓰지 않는다.

그림 4 - 무어인 소년. 머리에 쓴 것은 튀니지의 붉은 샤스아.

그림 5 - 무어인 여성. 달걀형 둥근 모자를 수직으로 쓴다. 모자 밑에 큼직
　　　　한 스카프를 하이크처럼 쓰고, 뒤에서 어깨에 걸쳐 늘어뜨려 턱 아
　　　　래에서 묶는다.

※ 무어인 - 아랍인이나 베르베르인과는 다른 종족으로 기원 불명이다.

아프리카 —— 북부 지방(알제리)

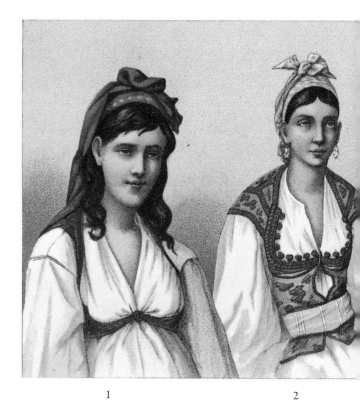

<div align="center">

1 2

</div>

그림 1 – 안달루시아 지방의 무어인 젊은 여성. 귀걸이도 목걸이도 하지 않고 오렌지색 조끼의 가슴께에 금속성 단추만 장식으로 달려 있다.

그림 2 – 쿨루글리스인 여성의 실내복. 소맷부리가 넓은 무명 드레스. 터번은 앞으로 묶으며, 조끼에는 금실 자수가 놓여 있고, 가슴을 들어 올리는 디자인이다.

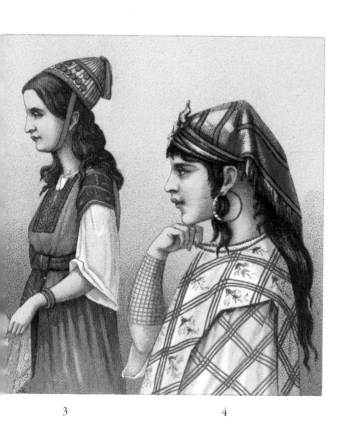

3 4

그림 3 – 무어인 여성. 넉넉한 가슴 부위에 금실로 자수가 들어간 드레스로,
　　　　비단 띠로 고정했다. 셔츠의 소매는 얇은 비단 소재이며 짧다.

그림 4 – 쿨루글리스인 여성. 술 장식이 달린 줄무늬 비단 터번을 쓰고 있다.
　　　　양팔에 보이는 바둑판 무늬는 문신이다.

아프리카 —— 알제리와 튀니지

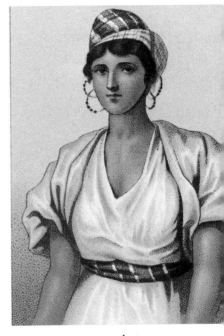

1

그림 1 - 무어인 여성.

그림 2 - 가슴 부분에 반짝이는 것은 「치브리만」 혹은 「타브지미트」라는 원반
형 장식이 달린 보석이다. 이 가슴 장식을 보면 그녀가 아들을 낳은
엄마라는 사실을 알 수 있다. 이것과 망토를 양어깨에 연결해서 고
정하는 브로치는 「이브시만」, 「제르오이아」라는 귀걸이는 산호로 만
든 것이다.

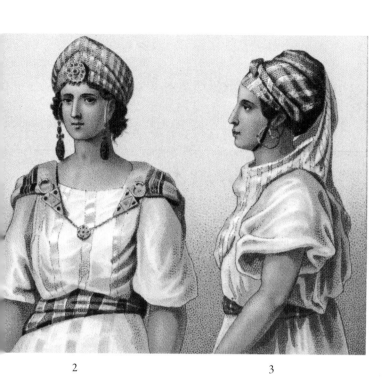

<div align="center">

2 3

</div>

그림 3 – 무자비트인 여성. 무자비트란 일반적으로 알제리 남부 일대를 가리키는데 「베르베르족에게 붙여진 명칭」이라는 설도 있다.

※ 카빌리아인과 무자비트인은 모두 그 옛날 마시니사 왕의 전사를 배출한 고대 왕국 누미티아의 토착민이다.

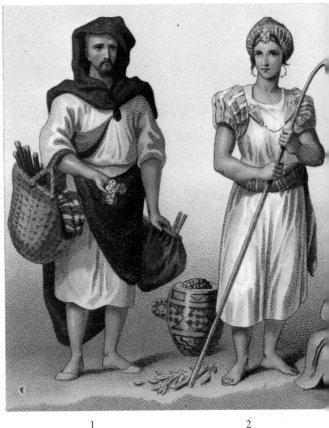

<div align="center">1 2</div>

그림 1 – 카빌리아인 행상. 대장일에 필요한 도구를 넣은 바구니를 들고, 마을
과 마을 사이를 다니며 귀금속이나 무구를 팔았다.

그림 2 – 올리브를 따는 카빌리아인 여성.

그림 3 – 그랜드 카빌리아인 여성. 옛 스타일의 「이슈아운」과 닮은 모자를 썼

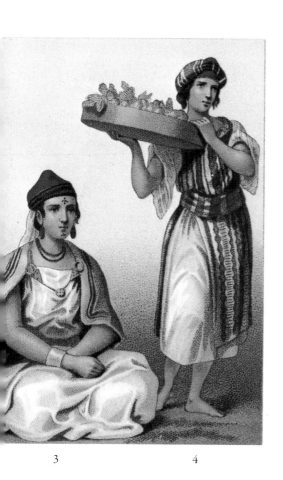

3 4

다. 보통 검은색으로 염색하며 비단 스톨(stole, 장식이나 방한 목적으로
어깨나 머리, 목에 두르는 숄–역주)로 단단히 동여맨다. 미간과 한쪽 콧
구멍의 문신은 아이가 태어났을 때 새긴다.

그림 4 – 무화과 수확으로 바쁜 카빌리아인 여성.

아프리카 —— 알제리의 여성복

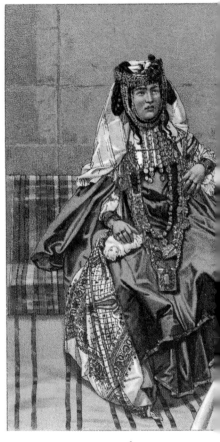

1

그림 1 – 비스크라 지방의 여성. 복장은 시리아풍으로, 아마도 이집트나 페잔
을 경유하여 전해졌을 것이다.

그림 2 – 무어인 젊은 여성의 실내복.

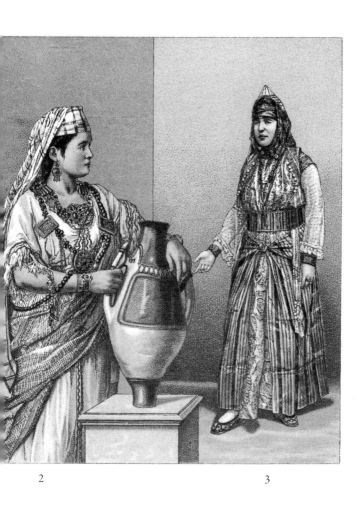

2 3

그림 3 – 카빌리아의 여성 예복. 화려한 머리쓰개는 기혼자임을 알려주며, 문
신이 없으므로 아들을 낳은 적이 없음을 알 수 있다.

아프리카 —— 북부 지방(알제리)

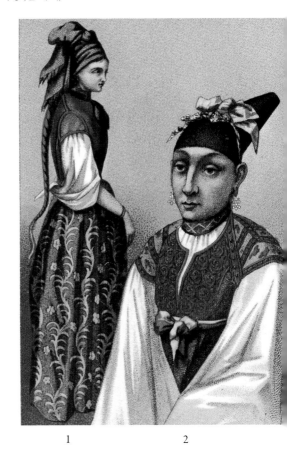

1 2

그림 1 - 알제 근교 유대인 여성. 무명의 머리쓰개는 「차나크 카레」라는 소아
시아 다르다네르의 회교도가 쓰는 것과 매우 닮았다.
그림 2 - 알제의 유대인 여성.

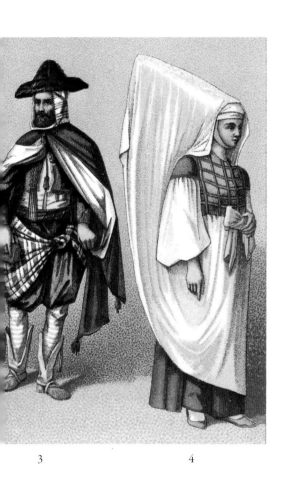

3 4

그림 3 – 사막의 대(大)추장 의상.

그림 4 – 긴 원추형 모자 「에냉」을 쓴 유대인 여성.

아프리카 —— 알제리 연안 지방의 주민

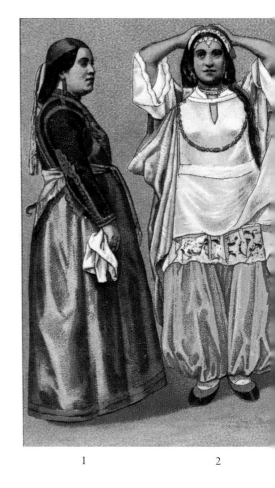

1 2

그림 1 – 알제의 유대인 여성.
그림 2 · 3 – 무희의 의상. 줄무늬 바지와 투명하게 비치는 드레스.
그림 4 – 알제의 하녀.

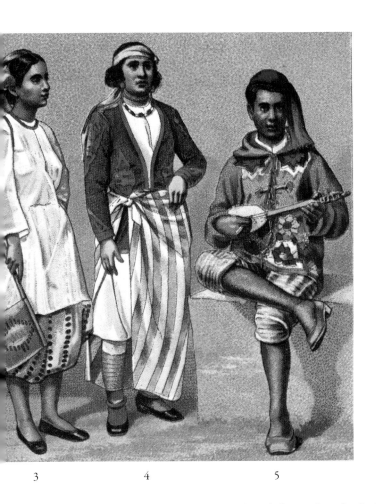

그림 5 – 「단블 브루가리」라는 악기를 연주하는 알제 근교의 농민. 이 악기는
아랍 민족 고유의 현악기다.

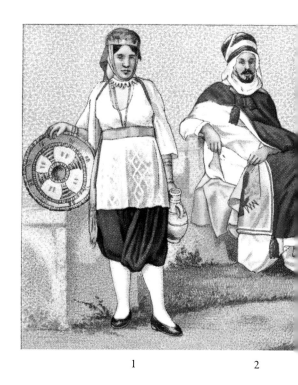

1 2

그림 1 – 튀니지에 사는 무어인 여성의 실내복. 외출할 때는 위에서 아래까지
 베일 등으로 가리기 때문에 통통한 몸을 판별할 수 없게 된다. 베일
 등으로 몸을 가리는 것 자체가 무어인 남성들이 몹시 좋아하는 여성
 의 매력 중 하나가 되었다.

그림 2 – 아랍 수장이 입은 일반적인 의상.

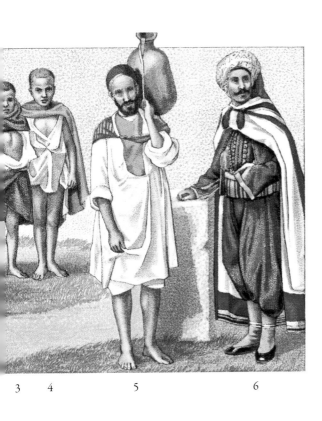

3 4 5 6

그림 3 · 4 − 구걸하는 아이들.

그림 5 − 짐꾼. 낙낙한 반바지와 셔츠. 머리에 딱 맞는 펠트모. 이들의 복장
　　　　은 이집트의 노동자나 농부, 하인인 알제리인 등에서 볼 수 있다.

그림 6 − 알제리 · 프랑스군에 종군한 현지인 기병.

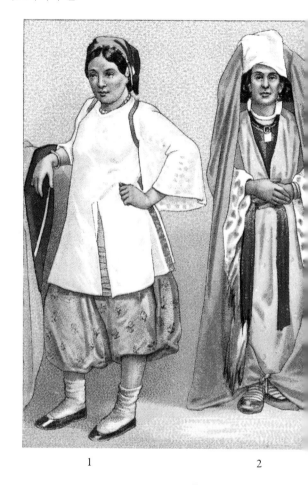

1 2

그림 1 – 알제리 무어인 여성의 실내복.

그림 2 – 옷 밑단까지 내려오는 긴 베일을 쓴 아랍 회교도 여성.

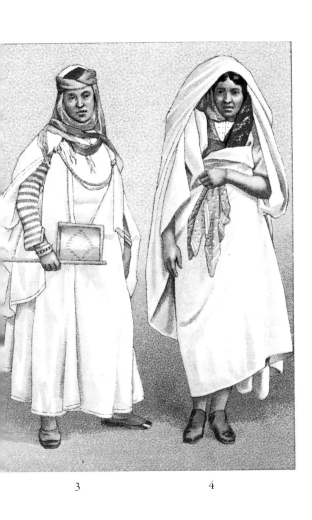

3 4

그림 3 – 아랍인 여성의 복장. 고대 그리스 여성용의 망토와 매우 비슷하다.

그림 4 – 튀니지의 농가 여성. 동양적인 신발이 아닌 점이 눈길을 끈다.

번역 이지은

어릴 적에는 국문학자를 꿈꿨으나 대학에서 영어영문을 전공했고, 지금은 영미권 도서와 일본어권 도서를 두루 소개하는 번역가로 활동 중이다. 역서로는 『음악으로 행복하라』(공역), 『자신을 브랜딩하는 방법』, 『제복지상』, 『움직임으로 보는 민족의상 그리는 법』, 『디지털 배경 카탈로그』 등이 있다.

민족의상 I

개정판 1쇄 인쇄 2022년 5월 25일
개정판 1쇄 발행 2022년 5월 30일

저자 : 오귀스트 라시네
번역 : 이지은

펴낸이 : 이동섭
편집 : 이민규, 탁승규
디자인 : 조세연, 김형주
영업 · 마케팅 : 송정환, 조정훈
e-BOOK : 홍인표, 서찬웅, 최정수, 김은혜, 이홍비, 김영은
관리 : 이윤미

㈜에이케이커뮤니케이션즈
등록 1996년 7월 9일(제302-1996-00026호)
주소 : 121-842 서울시 마포구 서교동 461-29 2층
TEL : 02-702-7963~5 FAX : 02-702-7988
http://www.amusementkorea.co.kr

ISBN 979-11-274-0880-0 04600
ISBN 979-11-274-0741-4 04600 (세트)

Original Japanese title : MINZOKU ISHOU
Copyright©1994 Auguste Racinet, Maar-sha Publishing Co., Ltd.
Original Japanese edition published by Maar-sha Publishing Co., Ltd.
Korean translation rights arranged with Maar-sha Publishing Co., Ltd.,
through The English Agency (Japan) Ltd.